王羲之（行書）

千字文

編著 無邊金栽根

梨苍文化出版社

- 行書의 미쁜 교본 -

　　시중(市中)에 나가보면 실로 여러 가지 형태(形態)의 행서천자문을 볼 수 있는 데 저마다 나름의 맛을 지니고 있다.

　　그런데 이번에 無邊 김재근선생이 十餘年의 각고(刻苦) 끝에 상재(上梓)한 「왕희지 行書 千字文」은 내가 미처 생각지도 못했던 독특한 멋과 품격(品格)을 지니고 있음을 단번에 알 수 있다. 우선 눈에 띄는대로 말해보면, 필맥(筆脈)이 역동(力動)하되 통일성(統一性)이 있고, 점획(點劃)이 생동(生動)하여 연면성(連綿性)과 유려성(流麗性)이 뛰어나며, 기(氣)가 응집(凝集)되어 정치(精緻)하고 명쾌(明快)한 것이 이 책의 특징이다. 게다가 이체자(異體 子)를 최대로 수록(收錄)하여, 해서(楷書)에서 행서(行書)에로 전이(轉移)할 때 쉽게 연결되 도록 한 것은 금상첨화격(錦上添花格)이 아닐 수 없다.

　　좋은 책을 만드는 것은, 더군다나 신뢰할 수 있는 서예관계의 기본서(基本書)를 만드는 것 은 여간 어렵고 조심스러운 일이 아니다.

　　無邊 김재근선생이, 1987년에 부산에서 처음 출간(出刊)한 후, 스터디셀러로서 자리를 잡 아 판을 거듭해 온 「왕희지 楷書千字文」에 이어, 十二年만에 다시, 격조(格調) 높고 기맥(氣 脈)이 통하는 「行書千字文」을 저술한 것은, 아마도 서도사(書道史)에 길이 남을 기념비(記念 碑)적인 일이 될 것이다. 또, 자석(子釋)과 본문(本文) 해석에 있어서는 역사적(歷史的)인 전거(典據)를 분명히 하고, 뜻풀이를 명료(明瞭)하게 한 점은 아무리 높이 평가(評價)해도 지나침이 없을 것이다.

　　진실로, 이 行書千字文은 모든 학서자(學書者)와 한문(漢文) 학습자(學習者)의 미쁜 교범 (敎範)이 될 것임을 확신(確信)하면서 기쁜마음으로 추천하는 바이다.

戊寅年 十月 靑谷 尹 吉 重

붓글씨 공부의 좋은 길잡이
– "왕희지체 천자문"을 엮어냄에 붙이는 글 –

"왕희지"라고 하면 웬만한 사람이라도 아는 척을 하고 주워 섬기려 들고 싶어지는 이름이다. 더구나 붓글씨를 배우는 사람이라면 으레 그렇다. 옛 중국 동진(東晋) 사람으로서 해서(楷書), 행서(行書), 초서(草書)의 세 가지 붓글씨체를 아름답되 힘에 넘치는 예술적인 것으로 완성시킨 왕희지는 "붓글씨의 성인"으로 떠받들어지고 있는 사람이다. 왕희지의 붓글씨는 기품이 높아서 오늘에 이르기까지 1천 6백여년 동안 붓글씨 쓰기의 으뜸가는 본보기로 다루어지고 있다. 그러한 왕희지의 붓글씨체로 일반에 널리 알려지고 익혀지고 있는 "천자문"을 엮은 "왕희지 천자문"이 부산의 무변서예학원 원장 金栽根氏의 오랜 각고(刻苦) 끝에 마련됐다고 한다. "천자문"이라면 누구나가 수월하게 넘보기 일쑤일 만큼이나 한자공부에서 초보 중에 초보가 되고 있는 "사언고시(四言古詩)의 2백 50구이다. 하지만 사람들은 천자의 한자를 안다는 것과 "천자문"을 안다는 것의 차이를 혼동하고 있는 것 같다. "천자문"쯤이야하고 넘보고 있는 것이 아니라, 한자 천자쯤은 알고 있다고 치고있는 쪽이 정확한 말이 되는 줄로 짐작해 본다.

"천자문"은 여느 사람이나 그렇게 수월하게 넘볼 수 있는 "한문"이 아니다. 그것이 글자 하나도 되풀이됨이 없이 지어진 "사언고시(四言古詩)"라는 점에 생각이 미친다면 쉽게 짚이는바가 있을 것으로 안다. 말하자면 낱말 하나 되풀이함이 없이 2백 50구의 한시(漢詩)를 짓는다는 것은 상당한 한문 실력을 쌓은 학자라고 하더라도 엄두를 낼 수 있는 일이 아니다. 게다가 "천자문"은 풍부한 고사(故事)를 인용하고 천지 조화의 이치와 인간생활 전반의 슬기를 고스란히 담고 있다. 때문에 "천자문을 옳게 안다는 것은 만물의 이치에 밝은 사람이 아니고는 어려운 일"인 것이다.

그렇게 본다면 이 "왕희지체 천자문"으로 "천자문"을 공부한다는 것은 참으로 미쁜일이 아닐 수 없다.

본디 "천자문"이 생긴 유래에는 두 가지 이야기가 남아 전해지고 있다. 하나는 양무제(梁武帝)가 종요(鍾繇)의 글을 즐기다가 주흥사(周興嗣)에게 명하여 그 시운(詩韻)을 따서 새로 짓게 한 詩라는 것이고, 다른 하나는 무제가 훌륭한 글씨를 배우고 싶어 이왕천자(二王千字-이왕은 왕희지와 그의 아들 헌지를 가리킴)를 가려 뽑게해서 주흥사더러 시운을 따서 글을 짓게 했다는 것이다. 사연이야 어떻게 됐든지, 바로 그 "천자문"은 오늘에 전해오고 있다는 기록이 남아 있지 않다. 다만 오늘에 전해오고 있는 것은 수(隨)나라 때 대표적인 서가(書家)인 지영(智永)의 "진초천자문(眞草千字文)"이라는 기록만이 엿보일 뿐이다.

김재근氏가 여기에 "왕희지체 천자문"을 엮어내게 된 것은 그와 같은 안타까운 사실에 착안해서인 것으로 생각된다. 그것은 붓글씨를 배우는 사람이라면 모름지기 왕희지의 글씨체를 쓰고 싶은 것이 마땅한 욕심이고, 붓글씨를 씀에 묘미를 맛보게 하는 한자를 익히는 데에는 "천자문"이 가장 바탕이 되는 데에 있기 때문인 것이다. 김재근氏는 "능가경(楞伽經)" "금강삼매경(金剛三昧經)"등의 불경공부에 심취하기를 20여년 동안 파고 들어온 끝에 "금강삼매경"을 우리말로 쉽게 풀어 책으로 엮어내기도 한 불자(佛子)이다. 그는 또 왕희지의 글씨체에 파고들기를 20년 가까운 세월이나 보내 온 서예인이다. 한문 실력에도 남다른 바가 있고, 왕희지의 글씨체만 20년 가까운 세월을 파고들어 왔다면, 어쩌다가 시중에서 보이는 "왕희지체 천자문"에서 허술한 맛을 느끼게도 됐을 줄로 안다. 그렇기에 그가 내어놓는 "왕희지체 천자문"은 붓글씨를 배우는 사람들에게 아주 좋은 길잡이가 되는 것이라고 믿는다.

이 목 우 씀

왕희지체(王羲之體)

— 行書千字文을 내면서 —

묵향(墨香)에 젖어온지 수십개(數十個) 성상(星霜), 머리에는 白雲이 넘나들고 안목(眼目)은 본각(本覺)에 근접(近接)하게 되었다. 모필(毛筆)과 더불어 청빈(淸貧)하게 보낸 행복한 날들은 오로지 동학(同學)과 동호인(同好人)들의 보살핌 덕이었다. 내가 행서(行書)에 入門할 즈음에 정제(精齊)된 行書千字文 교재가 없어 학서(學書)에 애로(隘路)가 많았고, 또 後學 들에게 추천할 만한 교재를 구할 수 없는 것이 동기가 되어 이 책을 펴내게 되었다. 二十年 工夫의 결실인 셈이다.

이 책은, 기존(旣存)의 行書千字文에서 잘 된 字形은 그대로 본뜨고, 미흡한 字는 字典에서 발췌하여 필사(筆寫)하고, 不實한 字는 스스로 구성하여 썼다. 그리고, 이체자(異體字)를 가능한한 많이 수록하여 해서(楷書)에서 행서(行書)로, 초서(草書)로 전이(轉移)되는 까닭을 한 눈에 알 수 있도록 하였다. 문장해석은, 앞서 나온 楷書千字文에 比해서 細密牲과 專門牲을 더하였는데, 이는 서법예술에의 길은 文字書寫와 더불어 文章을 이해하고 詩文을 창작하는 능력도 길러야하기 때문이다.

行書를 배울 때 제일 먼저 要求되는 것은, 좌절을 딛고 서는(立) 백절불굴(百折不屈)의 정신과 꾸준함이고, 다음은 치밀함과 진지함이고, 그 다음은 人生의 본질에 대한 깊은 탐구이다. 세월이 가면 절로 나이를 먹듯, 서력(書歷)이 쌓이면 저절로 능서가(能書家)가 된다는 점을 확신하면서 꾸준히 연찬(研鑽)할 때 심도(深度)있는 필획(筆劃)을 구사할 수 있게된다.

인간의 모든 活動은, 生을 풍요롭게 하고 生의 의미를 추구(追求)하는 것이 目的일진대, 生에의 깊은 탐구(探求)는 여타(餘他)의 모든 활동에서 병행되지 않으면 안될 필수불가결(必須不可缺)의 요소이다.

只今은 古人들이 되셨지만 지병(持病)을 무릅쓰고 격려의 말씀을 주셨던, 고매(高邁)한 人格의 化身 靑谷 尹吉重大人과, 언론계의 원로로서 중진 서예가로서 知人으로서 자상한 글을 주시고 인정많고 기품이 높으시던 목우 이성순선생님께 깊이 감사드린다. 그리고, 楷書 千字文 발간 이후 진심으로 격려해 주시고 이 책의 간행(刊行)을 독려(督勵)하고 협조해주신 많은 독자분들과 이화문화출판사와 효천(曉泉) 심장현(沈璋鉉)선생님께도 감사드린다. 끝으로, 이 책이 나오기 까지 걸린 숱한 세월을 한결같은 마음으로 뒷받쳐준 가족에게도 고마움을 표하고 싶다.

二千三年 四月 無邊 金栽根 씀

行書學習에 유의할 점

一. 行書는「서예의 꽃」이라 일컬어지므로 많은 수련(修練)을 요한다.

二. 行書는 해서(楷書)에 가까운 해행(楷行)과 초서(草書)에 가까운 초행(草行)이 있고, 표현방식도 여러 가지이므로 이 교범(敎範)에만 머물지말고 폭넓게 연구하고 갖가지로 표현해보기 바란다.

三. 行書는 형태(形態)가 다양(多樣)하고 기법(技法)이 다기(多技)하므로 여러 형태로 자유롭게 표현할 수 있으나 文字의 원형(原型)을 벗어나지 않는 범위내에서 해야한다.

四. 처음에는 하나의 체를 익히고 다음에는 순차적으로 여러 체를 섭렵(涉獵)해나가는 것이 正道이나 좋은 스승을 만나는 것이 가장 중요하다.

五. 서체(書體) 이해와 표현을 위해서 이체자(異體字)를 잘 연구해야 한다.

六. 이 책은「王羲之」이름으로 나온 여타(餘他)의 行書 千字文과 마찬가지로 순수한 왕희지체만의 서첩(書帖)은 아니므로, 정확하게는「王羲之體 中心 行書 千字文」이라 해야하나, 번거로움을 피하여「王羲之 行書千字文」이라 했다.

七. 이 책을 꾸밈에 있어 기존(旣存)의 왕희지「行書 千字文」「書道 大字典」「行書書道字典」「金石異體字典」등을 두루 참고했으므로 上記 典籍의 저술, 출판, 인쇄, 보급에 관계된 모든 분들께 감사드린다.

八. 모든 册에는 어떤 형태로든 오류(誤謬)가 있으므로「오류없는 책은 없다」고 단언할 수도 있다. 그러므로 이 책이나 기존의 行書 千字文册도 결코 예외(例外)일 수는 없다. 따라서 모든 책은 완전을 기(期)하기 위해서 끊임없이 再탄생된다. 학서자(學書者)를 위해서 기존의「王羲之 行書千字文」에 있는 오류를 밝혀두니 참고하시기 바란다.

18p(내)	19p(린)	19p(함)	34p(사)	46p(용)	64p(반)	81p(식)	97p(변)	106p(조)	112p(팽)	118p(예)	123p(특)	128p(연)	
奈	鱗	鹹	使	容	磐	宲	辯	彫	享	㴖	特	姘	에서
柰	鱗	鹹	使	容	盤	宲	辯	凋	烹	豫	特	姸	으로

九. 行書 運筆時의 유의점

(一) 기본기를 잘 다진다.

(二) 빨리 쓰기보다 몰입해서 쓴다.

(三) 모든 명필적(名筆蹟)은 수십년간 피나게 연찬(研鑽)하여 태어난 것임을 명심하여, 끊임없이 스스로를 격려하여 좌절감을 극복해야 한다.

(四) 楷書의 二~三획을, 行書에서는 一획으로 줄여서 쓰기도 한다.

(五) 직선을 곡선화하고 굵기에 변화를 준다.

(六) 완급(緩急) 태세(太細), 부앙(俯仰), 향배(向背), 행지(行止) 등의 리듬을 살려서 쓴다.

(七) 모양과 간격에 변화를 준다.

(八) 흐름을 자연스럽게 한다.

(九) 실획(實劃)과 허획(虛劃)을 잘 분석한 후 쓴다.

(十) 복잡한 글자는 가늘게, 간단한 글자는 굵게.

(十一) 굵게 강조할 획과 가늘게 쓸 획, 크게 쓸 글자와 작게 쓸 글자를 헤아려서 쓴다.

(十二) 접필(接筆)이 유연(柔軟)하게 한다.

(十三) 한 호흡으로 쓰기가 어려울 때는 여러 호흡으로 나누어 쓰되 연면(連綿)이 되도록 한다.

(十四) 갈고리는 현침화(懸針化)하거나 긴 곡선화(長曲線化)하기도 한다.

(十五) 다른 이들의 글꼴(書體)이나 부앙향배(俯仰向背)등의 운필방식에 너무 얽매이지 않도록 한다. 제 방식대로 개성있게 자신있게 운필하는 것도 중요하다. 움츠려들면 필압(筆壓)이 약해지고 글이 무게를 잃는다.

(十六) 運筆이 체질화 되도록 많이 쓴다.

(十七) 자기나름대로 문장 몇 개 정도는 언제라도 쓸 수 있도록 숙습(熟習)해 두면 요긴하게 쓰인다.

宇 집우

宙 집주

洪 넓을 홍
　큰물 홍

荒 거칠 황
　클 황
　흉년들 황

解 우주는 넓고 크다.

● 宇宙∷天地古今. 宇는 공간, 宙는 시간.
　洪荒∷끝없이 넓고 큼.

天 하늘 천

地 땅 지
　따 지

玄 검을 현
　하늘 현
　아득할 현

黃 누를 황

解 하늘은 검고 땅은 누르고,

● 玄黃∷一, 검은 하늘 빛과 누른 땅 빛. 二,
　천지. 우주. 三, 아름다운 빛.

11

同月盈昃

日 날 일 / 해 일

月 달 월

盈 찰 영 / 족할 영

昃 기울 측

厢厢

呉呉

解

● 해와 달은 차고 기울며,

● 日月 : 一、해와 달。二、세월。三、군후(君后)。
四、성현。五、아내를 맞는 날。

辰宿列張

辰 별 진 / 용 진 / 때 신 / 새벽 신

宿 잘 숙 / 때 별 수(列星) / 오랠 숙

列 벌릴 열 / 줄 열

張 베풀 장 / 벌릴 장 / 자랑할 장

解

● 온갖 별들은 벌려있다。

● 辰宿(진수) : 온갖 성좌의 별들。

寒來暑往

寒 찰 한
쓸쓸할 한
겨울 한

來 올 래
한 올 래

署 더울 서
여름 서

往 갈 왕
옛 왕
崔進 이따금 왕
往

解 추위가 오면 더위가 가고,

秋收冬藏

姝 秋 가을 추
貜 세월 추

收 거둘 수
모을 수

冬 겨울 동

藏 감출 장
광 장

解 가을에 거두고 겨울에 저장한다.

13

閏餘成歲

閏 윤달 윤

餘 남을 여 / 나머지 여

成 이룰 성 / 될 성

歲 해 세 / 나이 세

解
● 윤달은 (매년) 남은 날을 모아서 (사년마다) 되고,
● 閏餘：나머지, 또는 윤달.

律呂調陽

律 법칙 률 / 풍류 율

呂 법칙 여 / 음률 여 / 성 여(姓也)

調 고를 조 / 곡조 조

陽 볕 양 / 양기 양 / 해 양

解
음악을 연주하여 음양을 조절한다.
● 律：六陰音. 呂：六陰音
律呂：音樂. 六律과 六呂.
調陽(조양)：調 陰陽에서 陰을 뺀 것.
음양二氣를 조절 함.

雲　구름 운

騰　오를 등

致　이를 치
　　극진할 치

雨　비 우
　　비올 우

解　구름이 일어 비가 되고,

雲騰致雨

露　이슬 로
　　드러날 로

結　맺을 결

爲　할 위
　　하 위
　　될 위
　　위할 위

霜　서리 상
　　세월 상

解　이슬이 (寒氣로) 응결하여 서리가 된다.

露結爲霜

右:

金 쇠 금
　 성 김
　 돈 금
金 금 금

生 날 생
　 살 생
　 날것 생
生 낯설 생

麗 빛날 려
麗麗 고울 려
麗

水 물 수
　 강 수
　 고를 수

解
● 금은 여수에서 나고,
● 여수: 一, 중국 운남성의 금사강(金沙江).
　二, 절강성의 내 이름.
　三, 감숙성의 장랑하(莊浪河).

左:

玉 옥 옥
　 구슬 옥
　 귀할 옥

出 날 출
出 내칠 출

崑 메 곤
　 산이름 곤
岡 岡
堈崗
崗

岡 메 강

解
● 옥은 곤강에서 나온다.
● 곤강: 곤륜산(崑崙山)의 이명(異名).

劍弭巨闕

劍
劒劒
劍 칼 검

號 이름 호 부를 호
唬唬
號

巨 클 거 많을 거 어찌 거

闕 집 궐 빠질 궐 대궐 궐

解
● 名劍은 거궐을 이르고,
● 거궐 : 월왕 윤상(越王 允常)이 구야자(歐冶子)를 초빙하여 만든 명검.

珠稱夜光

珠 구슬 주

稱 일컬을 칭 저울 칭 이름 칭
偁秤
称称

夜 밤 야
夜

光 빛 광 명예 광
炎 炗

解
● 名珠는 야광을 일컫는다.
● 야광주 : 밤에 광채를 내는 보배 구슬. 초(楚)의 수후(隨候)가 초왕에게 바쳤다 함.

右

右欄

果 과실과 / 과연과 / 결단할과
菓
珍 보배진 / 귀중할진 / 맛있는음식진
珎
李 오얏리 / 성이리 / 자두리
柰 벗내 / 사과내 / 어찌나
奈

果珍李柰

解 과실은 오얏과 사과를 보배로 하고,

左欄

蔡 나물채 / 푸성귀채 / 캘채
重 무거울중 / 거듭중 / 삼갈중
芥 겨자개 / 티끌개 / 작을개
薑 생강강

菜重芥薑

解 채소는 겨자와 생강을 소중히 한다.

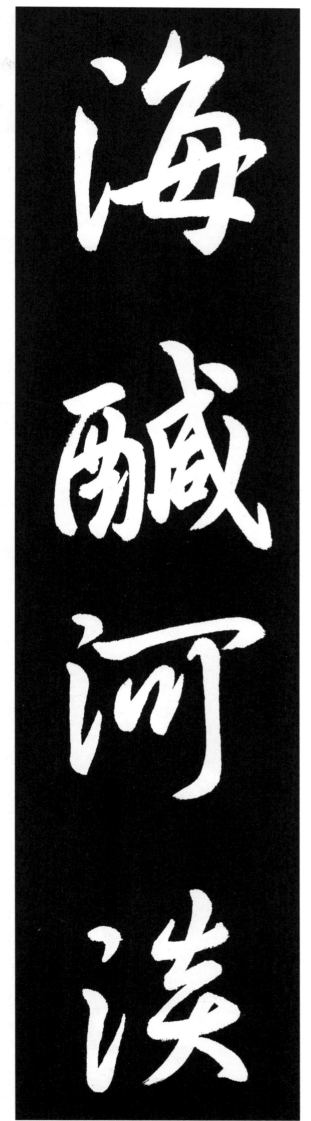

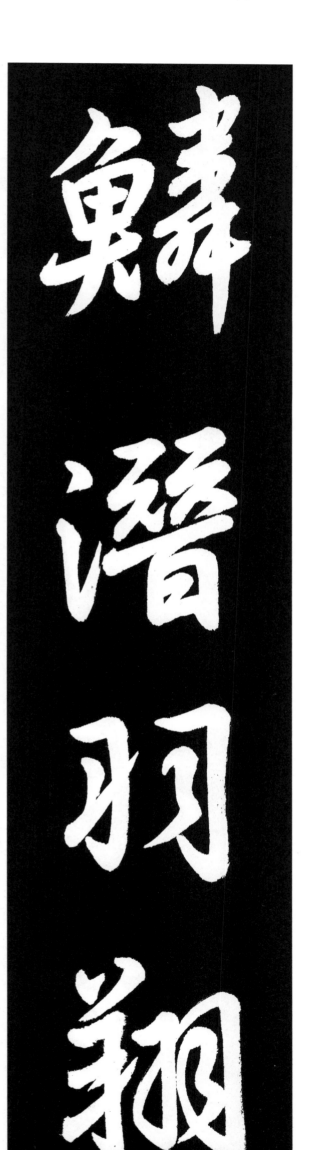

海 바다 해
海

鹹 짤 함
鹹

河 물 하
운하 하
河

淡 맑을 담
싱거울 담
淡

解 바닷물은 짜고 민물은 싱거우며,

鱗 비늘 린
물고기 인

潛 잠길 잠
숨을 잠
몰래 잠
潛

羽 깃 우
새 우
날개 우
羽

翔 날개펴고 나를 상
빙빙돌며 날 상
翔

解 물고기는 물에 잠겨있고 새는 하늘을 난다.

龍師火帝

龍 용 용
竜 龍
韻龍
驪龍
임금 용

師 스승 사
师 군대 사
奉师
사

火 불 화
급할 화

帝 임금 제

解 龍字를 官名(관명)에 붙인 伏羲(복희)씨, 火字를
官名에 붙인 神農(신농)씨,

鳥官人皇

鳥 새 조

官 벼슬 관
관청 관

人 사람 인
남 인

皇 임금 황

解 鳥名(조명)을 官名에 붙인 少昊(소호)씨가 있었고,
(그 이전에 天皇씨、地皇씨) 人皇씨가 있었다。

始制文字

始 처음 시
비로소 시

制 지을 제
제도 제

文 글 문
글월 문

字 글자 자

解
(黃帝시대에, 창힐이 새발자국을 보고) 처음으로
문자를 만들었고,
● 文∷독체(獨體)의 文字。
字∷합체(合體)의 文字。

乃服衣裳

乃 이에 내
곧 내
너 내

服 복종할 복
옷 복
입을 복

衣 옷의
저고리 의

裳 치마 상

解
그리고 의상을 지어 입게 했다。
● 衣∷上衣。裳∷下衣。
의상은 黃帝시대에 胡曹가 지었다 함。

推 밀 추 / 궁구할 추
位 자리 위 / 벼슬 위
讓 사양 양 / 겸손할 양
國 나라 국

推位讓國

解 왕위를 물려주고 나라를 양보한 이는

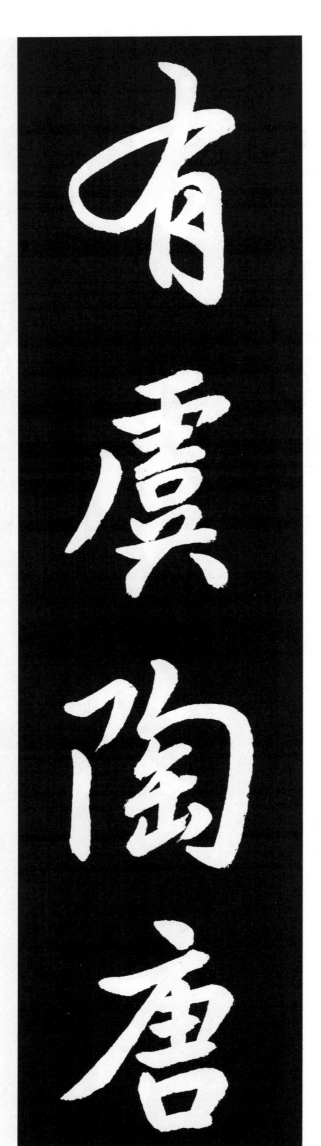

有 있을 유 / 가질 유
虞 나라 우 / 헤아릴 우
陶 질그릇 도 / 달리는모양 도
唐 나라 당

有虞陶唐

解 유우와 도당이다.
● 유우 : 순 임금(舜帝). 도당 : 요 임금(堯帝).
※ 도당유우여야 하나 상(裳)과의
협운(協韻) 관계로 도치된 것임.

周發殷湯

弔民伐罪

周
두루 주
둘레 주
돌 주
나라이름 주

發
필 발
일어날 발

殷
나라 은
殷殷
敃

湯
끓을 탕
물끓일 탕
국 탕

解
● 周의 武王과 은의 湯王이다.
● 發：무왕의 본명。 탕왕은 夏(하)의 걸왕을 치고 殷을, 무왕은 殷의 紂王(주왕)을 치고 周를 세움。
※은탕주발이 押韻(압운)상 도치된 것임。

弔
조상할 조
弔弔 불쌍히여길 조
吊 위로할 조
吊

民
백성 민

伐
칠 벌

罪
허물 죄

解
● 백성을 위로하고 (폭군의) 허물을 친 이는,

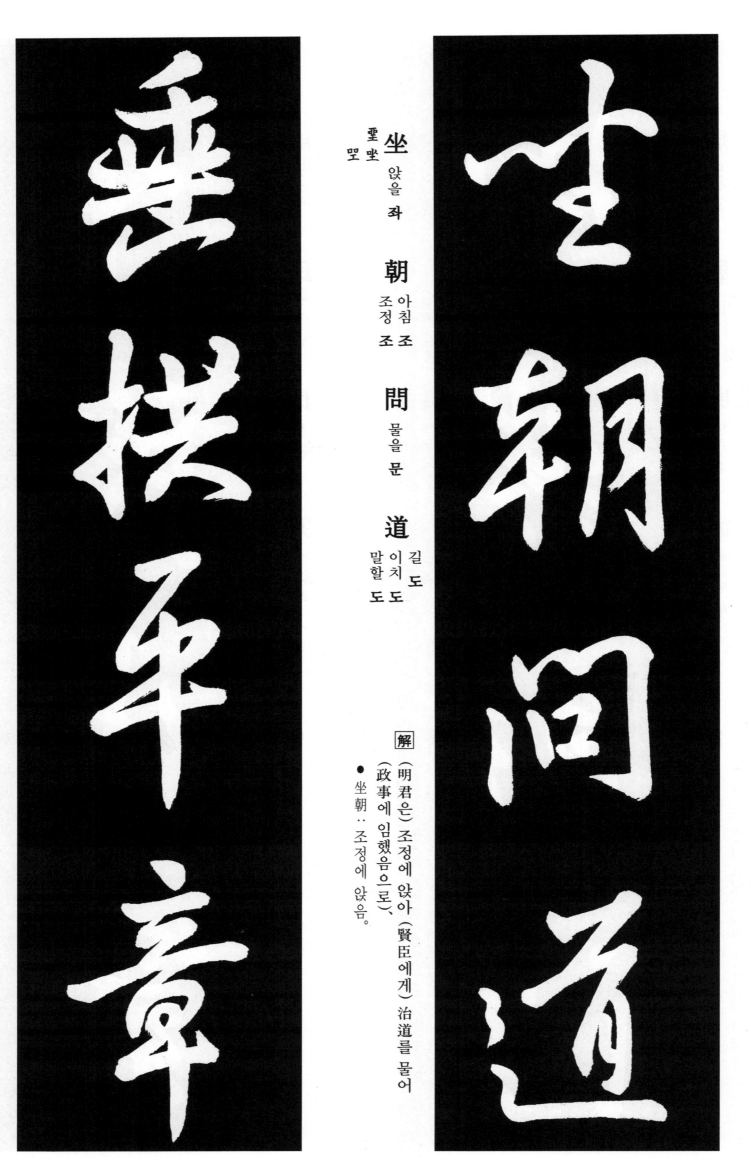

坐 앉을 좌
垩坐
뫄

朝 아침 조
　 조정 조

問 물을 문

道 길 도
　 이치 도
　 말할 도

解
● (明君은) 조정에 앉아 (賢臣에게) 治道를 물어
(政事에 임했음으로)、
● 坐朝 : 조정에 앉음.

垂 드리울 수
　 거의 수

拱 손길잡을 공
　 꽂을 공

平 평할 평
　 다스릴 평

章 글 장
　 밝을 장

解
● 옷을 드리우고 팔짱을 끼고서도 백성을 밝게 다스렸다.
● 垂拱 : 옷을 드리우고 팔짱을 낌.
● 平章 : 백성을 밝게 다스림.

臣 신하 신
伏 엎드릴 복
 숨길 복
 굴복할 복
戒 되융
羌 되강

愛 사랑 애
育 기를 육
 자랄 육
黎 검을 여
 동틀 여
首 머리 수
 우두머리 수

臣伏戎羌

愛育黎首

解 융과 강같은 오랑캐도 신하같이 복종케 되고,
● 융∷서역사람.
강∷티벹사람.

解 (明君이) 백성을 사랑으로 양육하면,
● 愛育∷사랑하여 기름. 黎首∷백성.

遐邇壹體

遐 멀 하
遐遐 오래 하

邇 가까울 이
迩迩

壹 한 일
壱

體 몸 체
軆躰 모양 체
근본 체

解
● 遐邇: 멈과 가까움(遠近).
멀리있는 다른 민족이나 가까이 있는 제후들이 하나가 되어,

率賓歸王

率 거느릴 솔
좇을 솔

賓 복종할 빈
손님 빈
인도할 빈
賓賓

歸 돌아갈 귀
돌아올 귀
歸題 歸歸 歸皈

王 임금 왕

解
● 거느리고 와서 복종하여 왕에게 귀화한다.
率賓: 率服. 거느리고 와서 복종함.
率濱: 率土之濱. 온 천하. 온 나라.

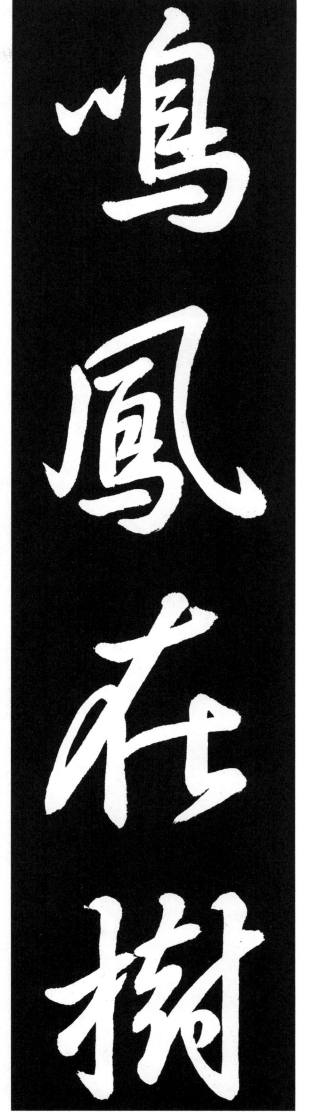

鳴 울 명

鳳 새 봉

在 있을 재

樹 나무 수
심을 수
세울 수

解 (이러한 明君 聖賢이 나타나면) 봉황은 (오동)나무에서 (즐거이) 울고,

白 흰 백
아뢸 백

駒 망아지 구

食 밥 식
먹을 식
밥 사

場 마당 장

解 백마는 마당에서 (한가로이) 풀을 뜯어 먹는다.

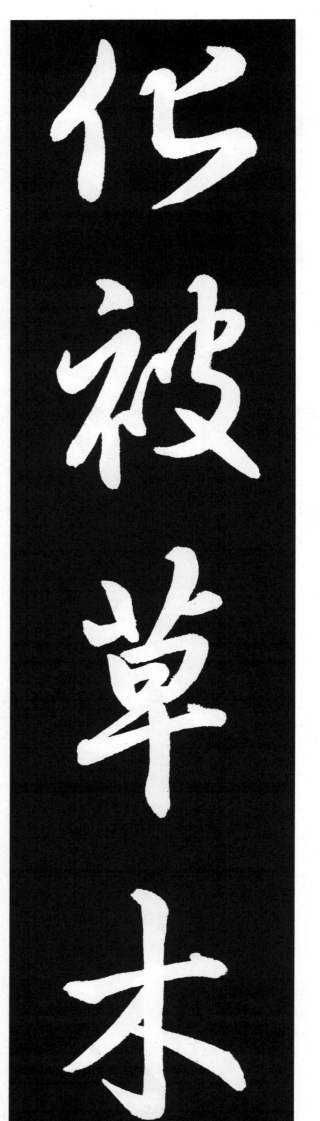

化 될 화
화할 화
변할 화

被 입을 피
이불 피
덮을 피
당할 피

草 풀 초
초잡을 초

木 나무 목

解 덕화는 초목에도 입혀지고,

賴 힘입을 뢰
믿을 뢰

及 미칠 급

萬 일만 만
여러 만
만 만

方 방법 방
모 방
방위 방
바야흐로 방

解 복리는 모든 곳에 미친다.
● 賴 : 이득. 이익. 信賴할 수 있는 이익,
즉 복리(福利).
萬方 : 여러 방면.

蓋此身髮

蓋 덮을 개
蓋幰
幰蓋
대개 개

此 이 차

身 몸 신

髮 터럭 발
髮髮
髮髮

解
● 대저, 이 몸은
身髮：身體髮膚(신체발부)의 준말.
몸과 털과 살. 곧, 몸 전체.

四大五常

四 넉 사

大 큰 대
많을 대

五 다섯 오

常 항상 상

解
四大로 和合되고、(마음은) 五常으로 훈육(訓育)되며,
● 四大：地水火風。五常：仁義禮智信。

恭 공손 공

惟 오직 유 생각할 유

鞠 칠 국 기를 국

養 기를 양 봉양할 양

解
● 부모님이 사랑으로 길러주신 것을 공손히 생각하면,
● 鞠養 : 부모가 자식을 사랑하여 기름.

豈 어찌 기

敢 구태어 감 감히 감 용감할 감

毀 헐 훼

傷 상할 상

解
● 어찌 감히 (명예를) 훼손하고 (신체를) 손상할 것인가.
● 毀傷 : 몸에 상처를 냄. 훼손부상(毁損負傷)의 뜻.

女 계집 녀
딸 녀

慕 사모할 모
생각할 모

貞 곧을 정
정조 정

潔 맑을 결
고요할 결

解 여자는 貞潔(정결)하고 청결한 이를 사모하고,

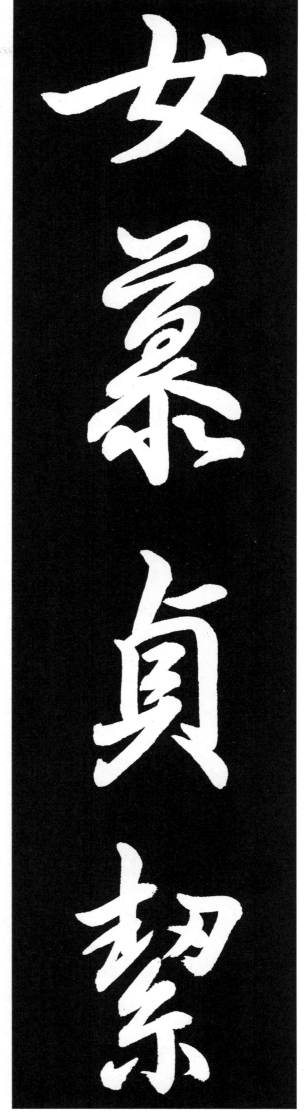

男 사내 남

效 배울 효
본받을 효
劾 효험 효

才 재주 재

良 어질 량

解
남자는 재·덕을 갖춘 이를 본받아야 한다.

● 才良∶재주와 덕.

右

知 알 지

過 허물 과
　 지날 과
　 지난날 과

必 반드시
　 꼭 필

改 고칠 개

解 허물을 알면 반드시 고치고,

知過必改

左

得 얻을 득
　 깨달을 득

能 능할 능

莫 말 막
　 클 막
　 없을 막

忘 잊을 망
　 잃을 망

解 깨달음을 얻었으면 잊지 말 것이다.

得能莫忘

罔 없을 망

談 말씀 담

彼 저 피

短 짧을 단
잘못 단

解 남의 단점을 말하지 말고,

靡 없을 미
쓰러질 미
작을 미

恃 믿을 시
의지할 시
어머니 시

己 몸 기
자기 기

長 긴장, 잘할 장
말장, 높을 장
어른 장

解 자기의 장점을 믿고 자랑하지 말라.

● 恃 : 자랑.

信　使　可　覆

信 믿을 신

使 쓸 사
　사신 사

可 옳을 가
　가히 가

覆 돌이킬 복
覆 살필 복
覆 덮을 부

[解] 신의(信義)는 되풀이하여 실행할 것이며,

器　欲　難　量

器 그릇 기
器 도량 기

欲 하고자할 욕
　욕심 욕

難 어려울 난
難 힐난할 난

量 헤아릴 량
量 정도 량
　수량

[解] (사람의) 기량(器量)은 (남이 가히) 헤아리기 어려울 만큼 커야 한다.

● 器量 : 재능과 도량.

34

墨 먹 묵

悲 슬플 비

絲 실 사

染
染梁 물들 염
더럽힐 염

解

묵자는 흰 실이 (여러색으로) 물듦을 보고
(人性도 그러함을) 슬퍼하였고,

● 묵자(墨子) : 서기 전 四八〇~三九〇년 중국 노나라
의 철학자. 본명은 墨翟(묵적).
겸애설(兼愛說)을 주장.

詩 글 시

讚 칭찬할 찬

羔
羹羔 염소 고
양새끼 고

羊 양 양

解

詩經은 (周文王의 德治에 감화되어 召南國의 관리들
이 節儉 正直하고 온순하기가) 양 같음을 칭찬했다.

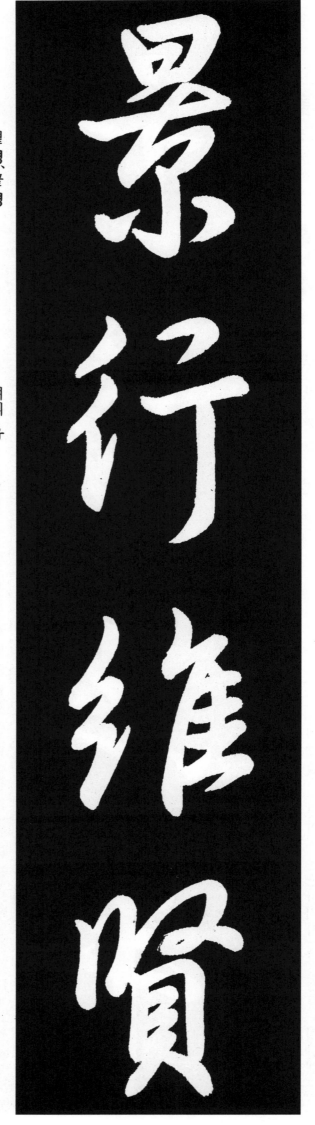

景 볕경, 클경
경치경
사모할경

行 갈행
행할행

維 벼리유
오직유
이을유

賢 어질현

剋剋
剋克

克 이길극
능할극

念 생각념

作 지을작

聖 성인성

解 훌륭한 행동을 하면 현인이 되고,
● 景行∶一、大道。二、훌륭한 행실.

解 (眞道를 잘 생각하여) 妄念을 이기면 성인이 된다.

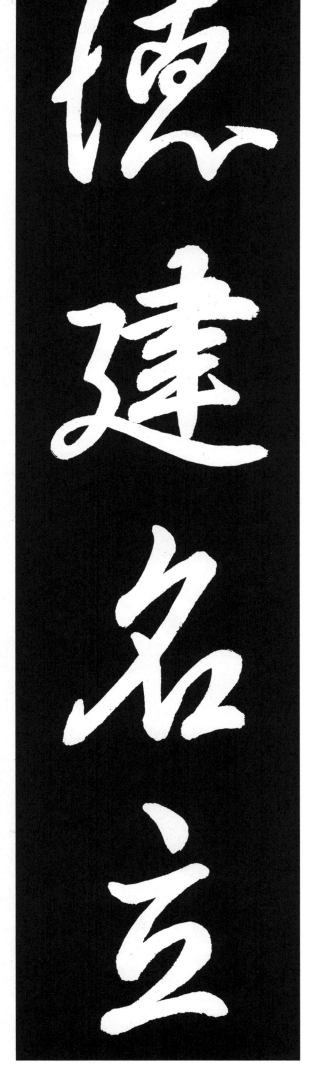

德 큰덕 덕
悳德
덕 덕

建 세울 건
설 건
설건

名 이름 명

立 세울 립
세울 립
설 립

刑 형상 형
얼굴 형
형

端 끝 단
단정할 단
실마리 단

表 겉 표

正 바를 정
정월 정

解 덕이 서면 이름이 서고,

解 형상이 단정하고 의표(儀表)도 바르다.
● 儀表=儀容=儀形∴몸 가짐.

空 빌 공

谷 골 곡

傳 전할 전
伝傳 옮길 전　펼 전

聲 소리 성
声聲

解 빈 골짜기에서 소리를 지르면 울리어 메아리치고,

● 傳聲∷메아리.

虛 빌 허
虛虛
虛

堂 집 당

習 익힐 습
익을 습

聽 들을 청
聽聽
聽聽

解 빈 집에서 말을 하면 익히 잘 들리듯,

禍因惡積

福緣善慶

禍 재화 화

因 원인 인
因 인할 인
因 인할 인

惡 모질 악
惡 미워할 오
惡 어찌 오

績 쌓을 적

解 화는 악업을 쌓음에서 오고,

福 복 복
福福 복복

緣 인연 연
緣 인할 연

善 착할 선
善 좋을 선
善善

慶 경사 경
慶 착할 경

解 복은 선업에 인연하여 온다.

尺 자 척

璧 구슬 벽

非 아닐 비
나무랄 비
그를 비

寶 보배 보
寁寶
宔珤

解 한 자나 되는 보배구슬이 보배가 아니고
(光陰이 보배이므로)、

● 光陰(광음) : 시간.

寸 마디 촌

陰 그늘 음
세월 음
黔佘
陰

是 옳을 시

競 다툴 경
竸

解 一寸의 光陰이라도 아껴서 다투어 정진하라。

右 (資父事君)

資 재물 자 / 자품 자 / 도울 자 / 자뢰 자

父 아버지 부

事 일 사 / 섬길 사

君 임금 군 / 너 군

解 아버지를 섬김을 바탕으로 하여 임금을 섬기니,

左 (曰嚴與敬)

曰 가로 왈 / 말할 왈

嚴 엄할 엄 / 공경할 엄 / 혹독할 엄

與 더불여 여 / 줄여 여 / 허락할 여

敬 공경 경

解 (이를 일러) 엄과 경이라고 한다.

● 嚴과 敬: 둘 다 〈공경하고 존중함〉을 뜻함.

孝 효도 효

當 마땅 당
当當 당할 당

竭 다할 갈

力 힘 력
힘쓸 력

解 효도는 마땅히 힘을 다해서 하고,

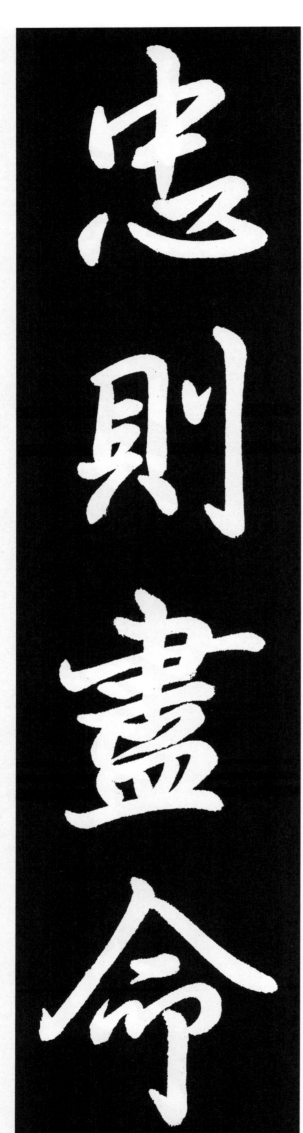

忠 충성 충

則 곧 즉
법칙 칙

盡 다할 진

命 명령 명
목숨 명

解 충성은 목숨을 바쳐서 해야 한다.

臨 임할 림
군림할 림

深 깊을 심

履 밟을 리
신 리

薄 얇을 박
濱薄

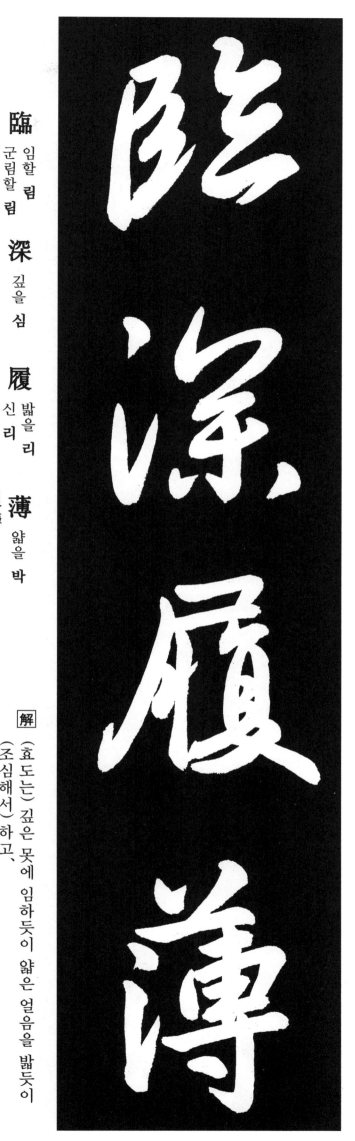

[解] (효도는) 깊은 못에 임하듯이 얇은 얼음을 밟듯이 (조심해서) 하고,

夙 이를 숙
빠를 숙

興 일 흥
흥치 흥

溫 따뜻할 온

淸 서늘할 청

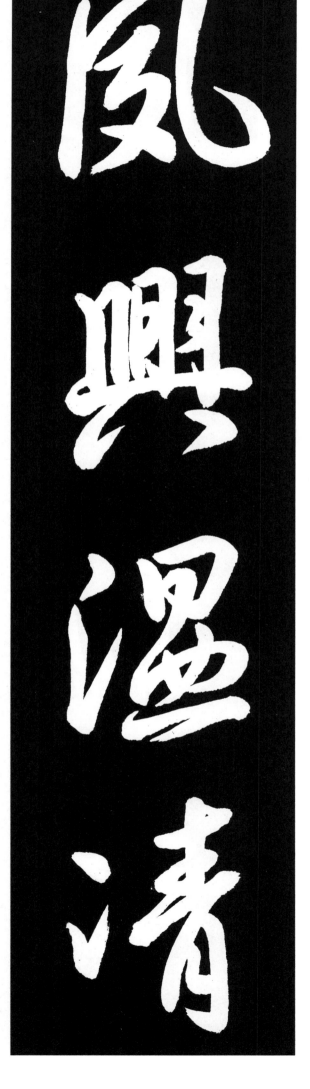

[解] 아침에는 일찍 일어나서, (추울 때는) 따뜻하게 (더울 때는) 서늘하게 해드린다.

似 같을 사

蘭 난초 난

斯 곧 이 사

馨 향기멀리날 형 이러할 형

解 (忠孝를 행하는 사람은 그 덕이) 향기로운 난초와 같고,

如 같을 여

松 소나무 송

之 갈 지 의 지 이 지

盛 성할 성

解 (그 절개는) 번성한 소나무와 같다.

川 내 천
流 흐를 류
　 무리 류
不 아니 불
　 아닐 부
息 쉴 식
　 자식 식
　 숨쉴 식

川流不息

解 (군자는) 냇물이 흘러 쉬지 않듯이 (끊임없이 정진하고),

淵 못 연
澄 맑을 징
取 취할 취
　 가질 취
映 비칠 영

淵澄取映

解 못 물이 맑아 만상이 비치듯이 (心身이 맑다)。

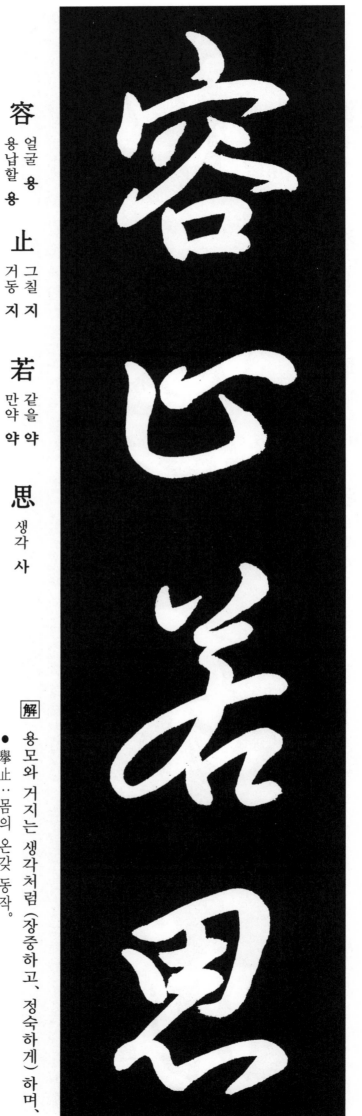

容 얼굴 용
　 용납할 용

止 그칠 지
　 거동 지

若 같을 약
　 만약 약

思 생각 사

解 용모와 거지는 생각처럼 (장중하고, 정숙하게) 하며,
● 擧止 : 몸의 온갖 동작.

言 말씀 언
　 말할 언

辭 말씀 사
　 사양 사

安 편안 안

定 정할 정
　 편안할 정

解 언사는 편안하고 확실하게 하여라.

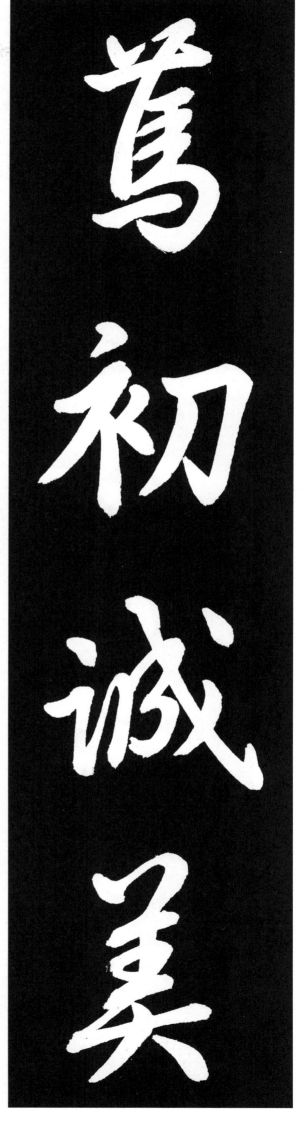

篤 두터울 독

初 처음 초

誠 정성 성
　살필 성
　과연 성

美 아름다울 미
　좋을 미
　맛날 미

解 시초를 독실하게 하는 것은 진실로 아름답고,

愼 삼갈 신

終 마지막 종
　죽을 종

宜 마땅 의
　옳을 의

令 하여금 령
　명령 령
　착할 령

解 종말을 신중히 하는 것은 더욱 좋다.
● 宜令：善美。

榮 영화 영
榮荣 번영할 영
荣

業 업 업
业 일 업

所 바 소
所所 곳 소

基 터 기
근본 기

榮業所基

解 (그렇게 하면) 顯榮한 지위와 盛業의 바탕이 되고,

籍 문서 적
책 적
藉籍 호적 적
와자할 적

甚 심할 심

無 없을 무
無无 아닐 무
无

竟 마칠 경
森 즈음 경
森无

籍甚無竟

解
盛大한 명성은 길이 다함이 없으리라.
● 籍甚 : 명예, 평판등이 여러 사람의 입에 오르내림.

學 배울 학
學學 學
학학 학

優 나을 우
넉넉할 우

登 오를 등
높을 등

仕 벼슬 사
살필 사

[解] 학문이 넉넉하면 벼슬길에 오르고,

攝 잡을 섭

職 일 직
戠戠 직분 직
직직 벼슬 직

從 좋을 종
일할 종
모실 종

政 정사 정

[解] 직책을 가지고 政務(정무)에 종사한다.

存以甘棠

存 있을 존
以 쓸 이 / 써 이 / 까닭 이
甘 달 감
棠 아가위 당

[解] （周의 召公 奭이 甘棠市를 순찰할 때 民弊를 꺼려 甘棠樹 아래 노숙하면서 民訴를 公平하게 판결하고） 떠나자, （백성들이） 甘棠樹를 잘 보존하고,

去而益詠

去 갈 거 / 과거 거
而 어조사 이 / 말이을 이 （余 尓 尔）
益 더할 익 / 이로울 익
詠 읊을 영

[解] 다시 （甘棠編이란） 시를 지어 그 덕을 기리었다.

樂殊貴賤

樂 풍류 악
즐거울락
즐길 요

殊 다를 수

貴 귀할 귀

賤 천할 천

解 음악은 귀천에 따라서 (법식이) 다르고,

禮別尊卑

禮 예도 례

別 다를 별
나눌 별
이별할 별

尊 높을 존

卑 낮을 비

解 예법은 존비에 따라서 (형식이) 다르다.

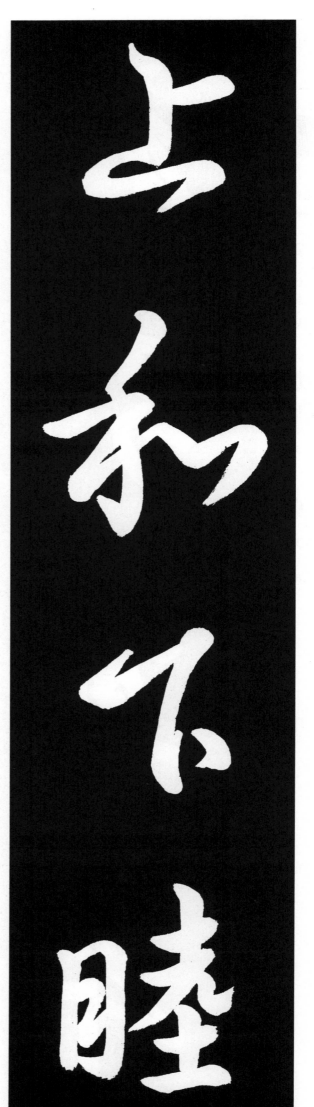

上 윗 상
임금 상
높을 상
오를 상

和 화할 화
고를 화

下 아래 하
땅 하
내릴 하
떨어질 하

睦 화목할 목
공경할 목

解 윗사람은 慈愛하고 아랫사람은 和睦하며,

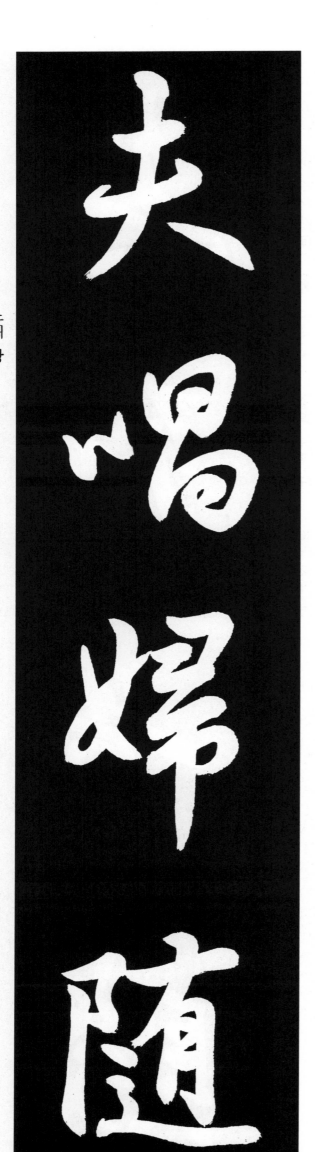

夫 지아비 부
대저 부

唱 노래 창
부를 창
인도할 창

婦 지어미 부
며느리 부

隨 따를 수

解 남편이 인도하면 아내는 따른다.

外 바깥 외
　겉 외
제할 외

受 받을 수
　용납할 수

傅 스승 부
　문서 부

訓 가르칠 훈
　뜻 훈

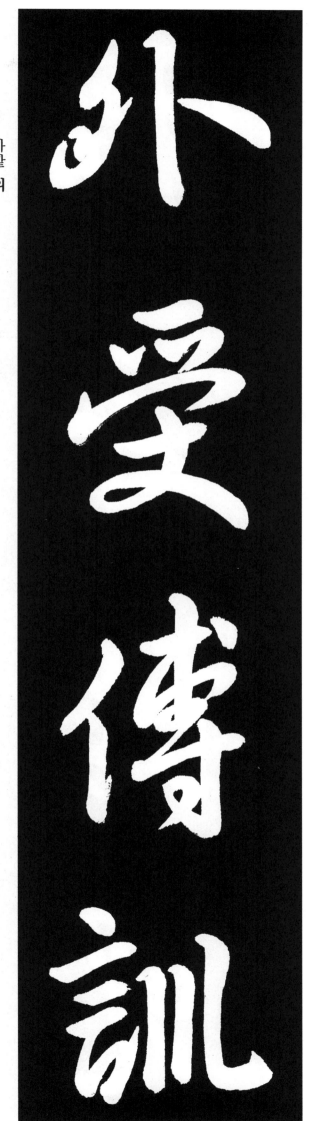

解 집밖에서는 스승의 가르침을 받고,

入 들 입

奉 받들 봉

母 어미 모

儀 법도 의
　거동 의
　예법 의

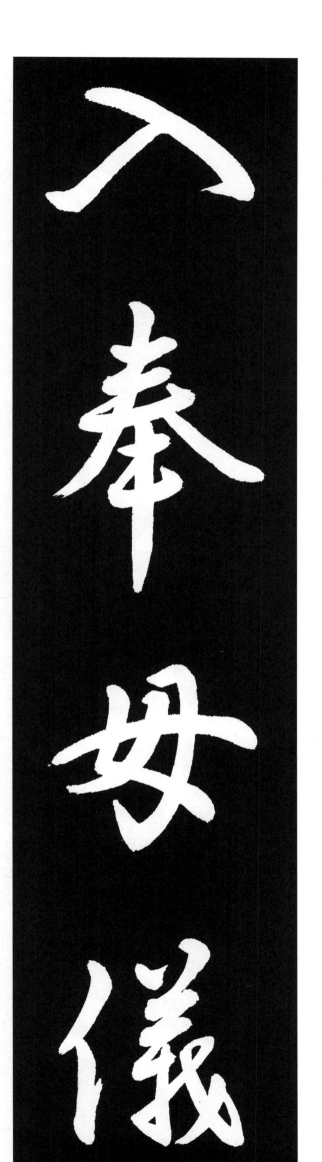

解 집안에서는 어머니의 법도를 받든다.

53

諸 모두 제 / 여러 제

姑 시어머니 고 / 고모 고

伯 형 백 / 맏 백 / 백부 백

叔 아재비 숙 / 삼촌 숙

妐 村

諸姑伯叔

解 여러 고모와 백부와 숙부님은 (내 부모같이 모시고),

猶 오히려 유 / 같을 유

子 아들 자 / 자식 자

比 견줄 비

兒 아이 아

兒 兒

猶子比兒

解 형제의 자녀는 내 자식같이 (사랑해야) 한다.
● 猶子 : 형제의 자녀.

孔懷兄弟 / 同氣連枝

孔 구멍 공 / 매우 공 / 심히 공

懷 품을 회 / 생각할 회
襄懷

兄 맏 형

弟 아우 제

解
- (서로) 깊이 생각해주는 것이 형제이니,
- 孔懷∷ 몹시 생각함. (형제 간의 우애를 이름).

同 한가지 동

氣 기운 기

連 이을 연

枝 가지 지

解
- 같은 기운으로 이어진 가지이기 때문이다.
- 同氣∷ 형제.

交 사귈교
바꿀교

友 벗우
우애우

投 던질투
나갈투

分 나눌분
분수분

解
● 벗을 사귐에는 의기를 투합하여 사귀고,
● 투합(投合) : (뜻이나 성격 등이) 서로 잘 맞음.
서로 일치함.

切 끊을 절
간절할 절
모두 체

磨 갈 마

箴 경계할 잠

規 법 규
발릴 규

解
● (서로) 절차탁마하고 (서로) 경계하여 (과실을)
바로잡아 주어야 한다.
● 절차탁마(切磋琢磨) : 옥·돌 등을 갈고 닦아 빛
을 냄. 학문이나 덕행 등을
서로 배우고 닦음.

仁 慈 隱 惻

仁 어질 인

慈 인자할 자

隱 숨을 은
隱隱 불쌍히여길 은

惻 슬플 측
측은히여길 측

解
● 인자하고 측은히 여기는 마음은,

造 次 弗 離

造 지을 조
잠깐 조

次 버금 차
차례 차
갑자기 차

弗 말 불

離 떠날 리

解
● 잠시도 여의지 말 것이다.
● 造次 ∷ 잠시.

節義廉退

節 마디 절
節 절기 절
節 절개 절
義 옳을 의
　 뜻 의
廉 청렴 렴
退 물러갈 퇴
　 겸양할 퇴

解 절조와 의리와 청렴과 겸양은,

顚沛匪虧

巓 꼭대기 전
顚 엎드러질 전
　 거꾸로설 전
沛 늪 패
　 자빠질 패
匪 아닐 비
　 도둑 비
虧 이지러질 휴
　 무너질 휴

解
● 잠깐이라도 이지러지게 해서는 아니된다.
● 顚沛 : 잠깐. 잠시. 엎어지고 자빠짐. 곤궁함.

性 성품 성
靜 고요 정
彭靜

情 뜻 정
사실 정

逸 편안할 일
뛰어날 일
놓을 일

解 성품이 고요하면 마음이 편안하고,

心 마음 심

動 움직일 동

神 귀신 신
정신 신

疲 가쁠 피
피곤할 피

解 마음이 요동하면 정신이 피로하다.

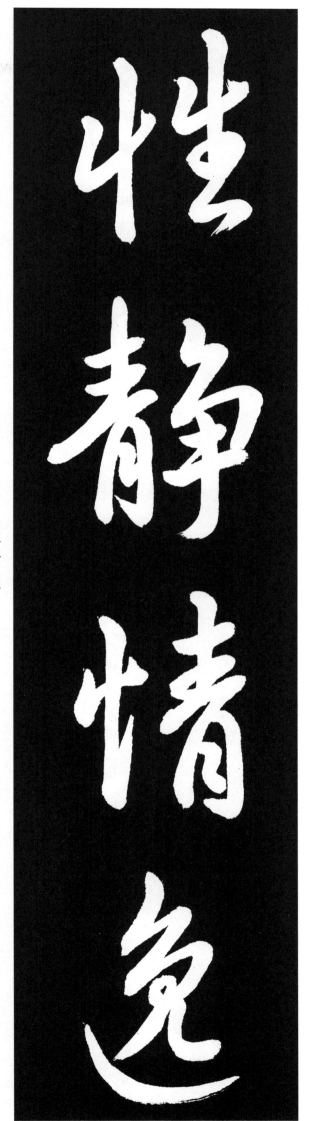

逐物意移

逐 쫓을 축
따를 축

物 만물 물
재물 물

意 뜻 의
생각 의
의리 의

移 옮길 이
모넬 이

解 물욕에 따르면 마음이 흔들린다.

守眞志滿

守 지킬 수

眞 참 진
真真
真

志 뜻 지

滿 찰 만
滿

解 眞性을 지키면 마음이 만족하고,

堅持雅操

堅 굳을 견

持 가질 지

雅 맑을 아
　　바를 아

操 잡을 조
　　절개 조

解 맑은 덕을 굳게 가져라.

● 雅操∶맑은 덕.

好 좋을 호
　　좋아할 호

爵 벼슬 작
　　술잔 작

自 스스로 자
　　자기 자

縻 얽어맬 미
　　줄 미

解 벼슬을 좋아하면 스스로 얽매이느니.

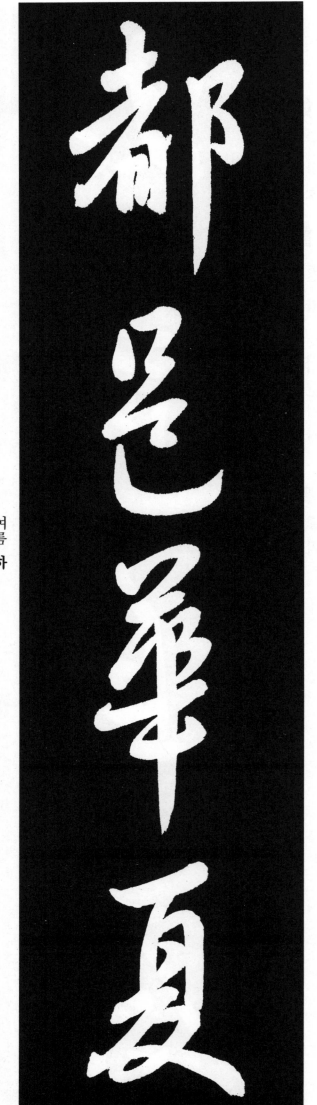

都 도읍 도
邑 고을 읍

華 빛날 화

夏 클 하
나라이름 하

解
● 도읍은 중국에는,
● 華夏: 중국.

東 동녘 동

西 서녘 서

二 두 이

京 서울 경
숫자 경

解
東京과 西京 二京이 있었다.
● 東京: 낙양(洛陽).
西京: 西, 周代에는 호경(鎬京).
漢, 唐代에는 장안(長安).

背 등배
배반할배

邙 터망

面 낯면
앞면
만날면

洛 낙수락
서울락

背邙面洛

解 (東京인 낙양은) 북망산을 등지고 낙수를 향해 있었고,

浮 뜰부

渭 위수위

據 웅거할거
의지할거

涇 경수경

浮渭據涇

解 (서경인 장안은) 渭水 부근에 위치하고 涇水 가에 있었다.

宮殿盤鬱 樓觀飛驚

宮 집 궁 / 궁궐 궁
殿 대궐 전 / 전각 전
盤 소반 반 / 서릴 반
鬱鬱 답답할 울 / 나무다부룩할 울

解 궁전은 겹겹으로 쌓여져 성대하고、

樓 다락 루 / 망대 루
觀 볼 관 / 집 관 / 놀 관
飛 날 비 / 높을 비
驚 놀랄 경

解 高樓와 觀臺는 높이 치솟아 놀랍다.
● 飛 : 높다는 뜻.

圖 그림 도
圖몸
図

寫 쓸 사
베낄 사
写 그릴 사

禽 새 금

獸 짐승 수

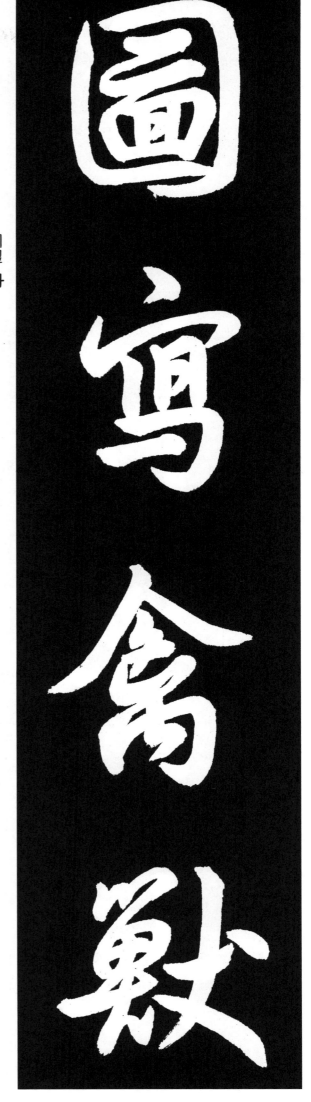

解 (궁전 내부에는) 飛禽과 走獸를 그리고,

● 圖寫∷그림을 그림。

畫 그림 화
그을 획
畫劃劃
畫劃
畫画

彩 채색 채
僊僊 仙 신선 선
靈 신령 령
혼백 령
신통할 령

解 神仙과 神靈을 그려 채색하였다。

丙　남녁 병
　　밝을 병

舍　집 사

傍　곁 방

啓　열 계
　　戺啟
　　啓殷
　　啓

解　(궁전의 하나인) 병사는 옆문이 열려있고,
●　丙舍 : 궁중의 세 번째 집.

甲　갑옷 갑
　　으뜸 갑
　　껍질 갑

帳　장막 장

對　대답할 대
　　마주 대
　　對對 짝 대

楹　기둥 영

解　갑장(이란 화려한 장막)은 마주선 두 개의 원기둥에 처져 있었다.

肆 베풀 사

筵 (莚) 대자리 연

設 베풀 설

席 자리 석 / 돗 석 / 베풀 석

肆筵設席

解 (궁중에 연회나 의식이 있을 때는 궁전에) 대자리를 깔고 그 위에 무늬 자리를 펴서 (坐定한 후),

鼓 두드릴 고 / 울릴 고

瑟 비파 슬

吹 불 취

笙 저 생

鼓瑟吹笙

解 (악사들은) 비파를 뜯고 저를 불(어 분위기를 돋우)었다.

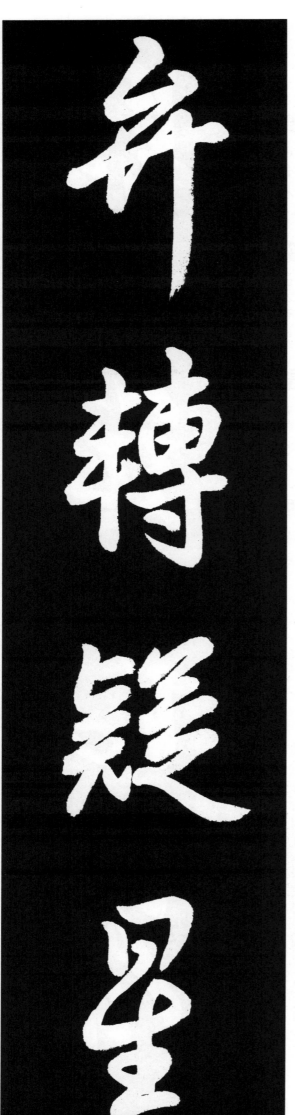

升
오를 승
陞

階
섬돌 계
층계

納
들일 납
바칠 납
너그러울 납

陛
대궐섬돌 폐
천자 폐

解 (백관이 左右의) 階와 陛에서 堂에 올라가는데,
● 계(階) :: 당(堂)에 오르는 바깥의 계단.
폐(陛) :: 天子의 전당에 오르는 안의 계단.

弁
고깔 변

轉
구를 전
옮길 전

疑
의심 의

星
별 성

解 갓이 움직이니 (갓의 보배구슬이 빛나, 하늘의) 별이 아닌가 의심날 지경이다.

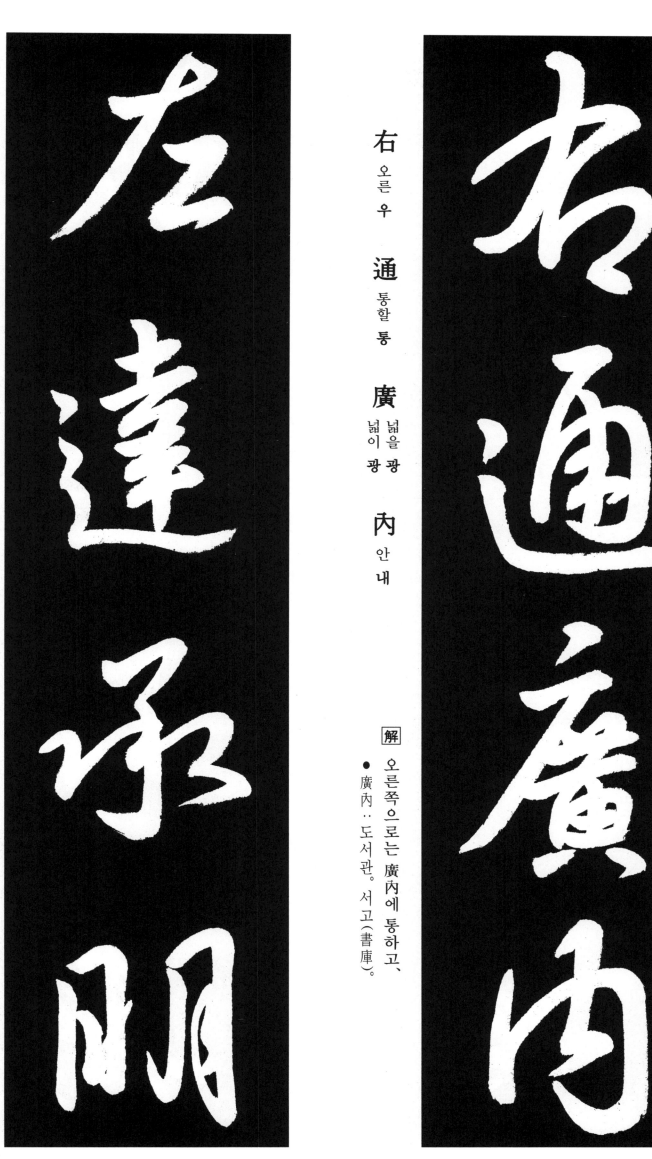

右 오른 우

通 통할 통

廣 넓을 광

內 안 내

左 왼 좌

達 이를 달
이룰 달
보낼 달
통달할 달

承 이을 승
받을 승
받들 승

明 밝을 명

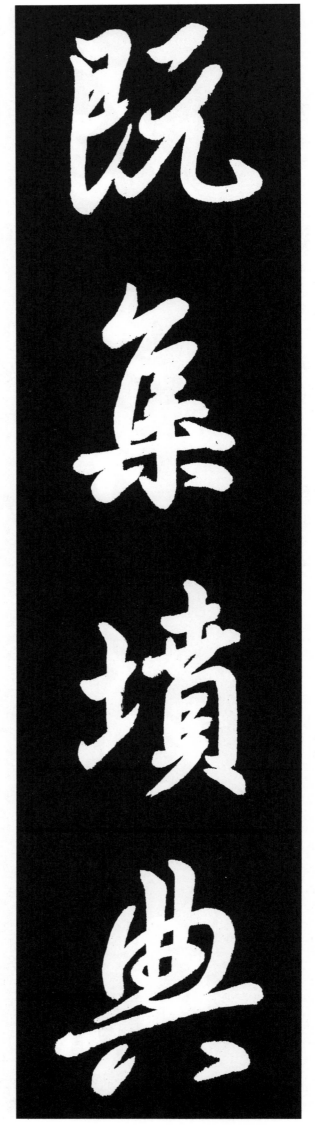

旣 이미 기

集 모일 집
　　모을 집

墳 무덤 분
　　책이름 분

典 책 전
　　법 전

解 이미 三墳과 五典을 수집해 놓았고,
● 三墳五典：三皇五帝의 古典籍.

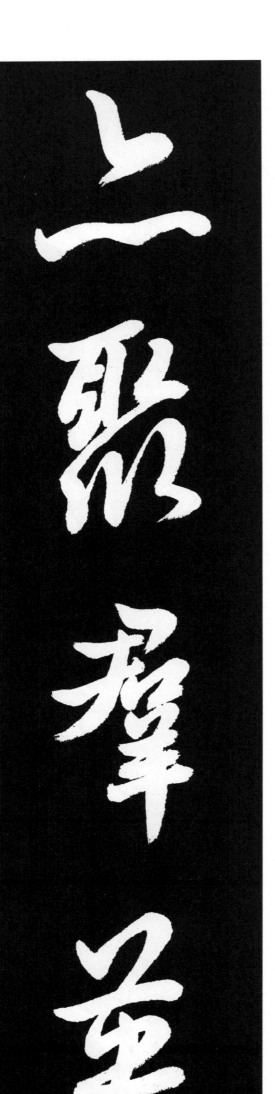

亦 또 역

聚 모을 취
聚

群 무리 군
羣

英 꽃부리 영
　　영웅 영
　　영재 영

解 또한 뭇 영재를 모았다.

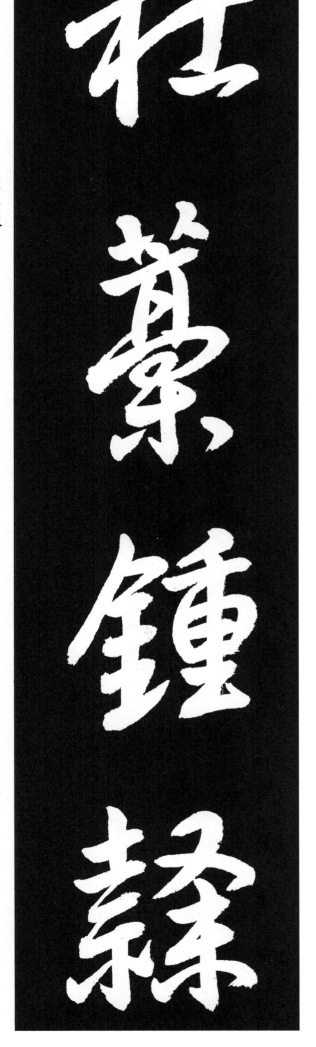

杜 막을 두
　 아가위 두

稿 볏짚 고
橐稾 원고 고
藁稿　초잡을 고
稿

鍾 쇠북 종

隸 글씨 예
隸隸 종 예
隸隸
隸隸

解 (책 중에는 後漢) 杜度의 (章草體의) 草稿와
(魏) 鍾繇의 예서,
● 두도 : 度陵人. 章帝때의 재상. 章草의 名人.
字는 伯度.
종요 : 魏國人. 字는 元堂. 書의 名人.

漆 옻칠 칠
漆漆

書 글 서
　 쓸 서
　 책 서

壁 벽 벽

經 길 경
　 글 경
　 경서 경

解 (竹簡에) 漆液으로 쓴 壁經도 있었다.
● 벽경(壁經) : 공자의 옛 집 벽에서 나온 古文.
尚書, 論語, 孝經 등과 두문자
(蝌蚪文字)로 기록된 經書.

府羅將相

府 마을 부 / 관서 부 / 곳집 부

羅 벌릴 라

將 장수 장 / 장차 장

相 서로 상 / 정승 상 / 모양 상

解 官府에는 장수와 재상들이 도열해 있고,

● 官府∷조정. 정부. 관청.

路俠槐卿

路 길 로

俠 낄 협 / 의기 협 / 곁 겹

槐 회화나무 괴 / 三公 괴

卿 벼슬 경

解 (궁성에는) 길을 끼고 公卿大夫의 저택이 늘어서 있었다.

● 槐卿∷三公 九卿.

戶 지게문 호
　백성의집 호

封 봉할 봉
　제후의영지 봉

八 여덟 팔

縣 고을 현

[解] 제후를 봉함에는 食邑으로 八縣의 民戶를 주고,

戶封八縣

家 집 가

給 줄 급

千 일천 천

兵 군사 병

[解] 집에는 千名의 병졸을 주었다.

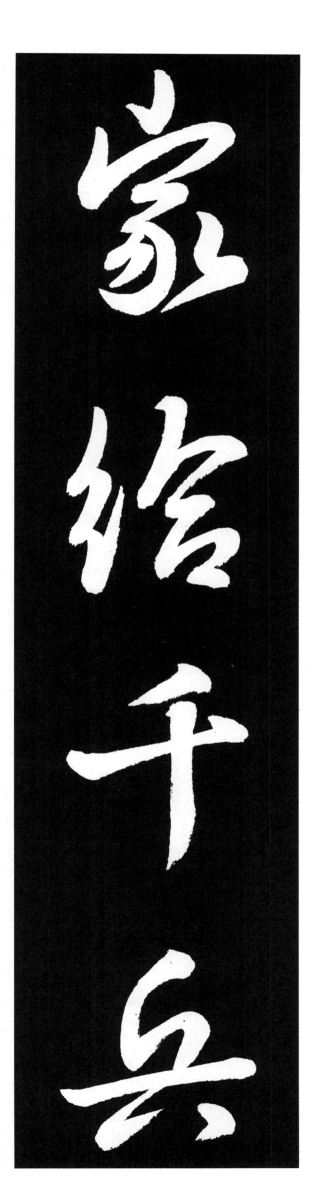

家給千兵

高 높을 고 / 높이 고

冠 갓 관

陪 모실 배

輦 연 련

高冠陪輦

解 (顯官들이) 높은 관을 쓰고 (天子의) 연을 모시고 행차할 때,
● 顯官(현관) : 높은 관직. 고위 관리.

驅 몰 구

轂 바퀴통 곡

振 떨칠 진

纓 갓끈 영

解 말을 몰아 수레로 달리면 갓끈이 흔들리며 위세가 떨쳤다.

右

世 인간 세
 세상 세
 대(代世)

並壺世 古世世 世

祿 녹 록
禄

侈 사치할 치
 많을 치

富 부자 부
 넉넉할 부
冨

解 대대로 녹을 받아 많은 부를 누리니,

左

車 수레 거
 수레 차

駕 멍에 가
 수레 가

肥 살찔 비

輕 가벼울 경
 빠를 경

解 수레는 경쾌하고 말은 살쪘다.
● 車駕 : 탈 것. 駕 : 말이란 뜻으로 쓰였음.

策功茂實

策策
萊筴
荣笧

策 꾀책 책책 채찍 책

功 공공

茂 무성할 무 힘쓸 무

實 열매 실 사실 실

解 功을 이루기를 꾀하여 큰 공적을 세우면,
● 茂實∴ 一, 무성하게 열매를 맺음.
二, 큰 공적을 이룸.

勒碑刻銘

勒勒
勒 굴레 륵 새길 륵

碑 비석 비

刻 새길 각 시각 각

銘 새길 명 기록할 명

解 비를 세우고 (훈공을) 금석에 새겼다.

磻 시내반
돌반
살촉파　嵯磽　嵊溪
溪 시내계
伊 저이
어조사 이
尹 믿을 윤
다스릴 윤

解

반계에서 낚시질하던 太公望 呂尚과 薪野(신야)에서
밭갈던 이윤은,
● 太公望 呂尚‥周 文王의 名相。 본성은 姜氏。
伊尹‥殷 湯王의 賢相。이름은 摯(지)。

磻溪伊尹

佐 도울좌
時 때시
时省
阿 언덕 아
아첨할 아
衡 저울 형

解

당시의 군왕을 잘 보필한 재상이었다.
● 阿衡=殷、周의 관명、곧 宰相。伊尹의 尊稱。

佐時阿衡

奄 문득 엄
가릴 엄
오랠 엄

宅 집 택
정할 택

曲 굽을 곡
곡조 곡
昇埠
무峙

阜 언덕 부
昇埠
무峙

解 (魯國의 周公 旦은 봉지인) 곡부에 집을 지어
오랫동안 살았는데,

微 작을 미
아닐 미
攽徵
攽徵
徵敵

旦 아침 단
일찍 단
밝을 단

孰 누구 숙

營 지을 영
경영할 영
진(陣) 영
營譽
營譽

解 (周公) 旦이 아니라면 그 누가(이 성대한 저택을)
營造(영조) 하였겠는가.

桓 군셀 환
公 귀공
　 공변될 공
匡 바를 광
合 합할 합
　 모일 합
　 모을 합

桓公匡合

解 (齊나라) 桓公은 (천하를) 바로잡고 (제후를)
회합시켰으며,

濟 건늘 제
　 건질 제
弱 약할 약
扶 붙들 부
　 도울 부
傾 기울 경

濟弱扶傾

解 (제후 중에서) 약한 사람은 구제하고 기울어지는
이는 도와주었다.

綺迴漢惠

綺 비단 기

回 돌아올 회
廻

漢 한수 한
　 나라 한

惠 은혜 혜

解
● 綺里季(기리계 등 四皓)는 漢의 惠帝를 (태자로) 회복시켰고,
● 四皓(사호)∷ 수염과 눈썹이 백설같이 희었던 四人의 현자.

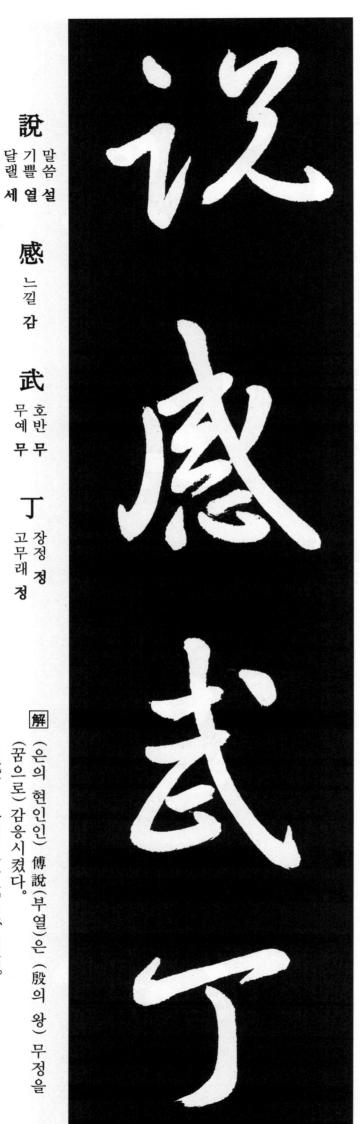

說感武丁

說 말씀 설
기쁠 열
달랠 세

感 느낄 감

武 호반 무
무예 무

丁 장정 정
고무래 정

解
● (은의 현인인) 傅說(부열)은 (殷의 왕) 무정을 (꿈으로) 감응시켰다.
● 武丁∷은의 二十代 王, 高宗.
傅說∷은 高宗時의 재상.

多士寔寧

俊乂密勿

俊 준걸 준
乂 어질 예
깎을 **예**

密 차근차근할 밀
빽빽할 **밀**

勿 말 물
정성스러울 **물**

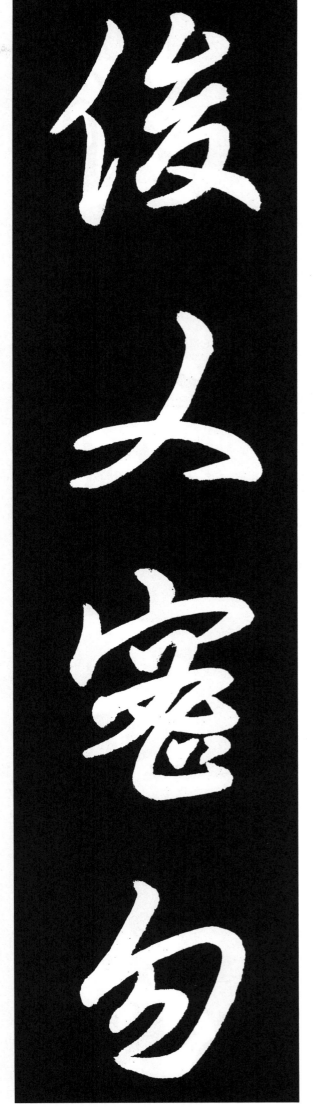

解
● 준걸한 인재가 근면하게 정사에 종사하니,
俊乂: 준걸한 인재.
密勿: 근면하게 종사함.
俊: 才德이 千人을 지나는 이.
乂: 才德이 百人을 지나는 이.

多 많을 다
士 선비 사

寔 이 식
참 식
실로 식

寧 녕 녕
어찌 녕
편안 녕

解
● (이러한) 인재가 많으면 (나라와 백성이) 참으로 편안하다.
多士: 많은 인재.

晋 나라 진

楚 나라 초

更 다시 갱
　 고칠 경
서로 경

霸 으뜸 패
　 패왕 패

解
● (제의 桓公이 죽은 후) 晋 文公과 楚 莊王이 고대로 패권을 잡았었고,
● 晋과 楚∷周代의 제후국.

趙 나라 조

魏 나라 위

困 곤할 곤
　 곤궁할 곤

橫 비낄 횡
　 거스릴 횡
　 가로 횡

解
● 조 나라와 위 나라는 연횡설(連橫說)로 인해 매우 곤란을 겪었다.
● 趙·魏·韓∷B·C 四○三年에 진에서 생긴 나라들.

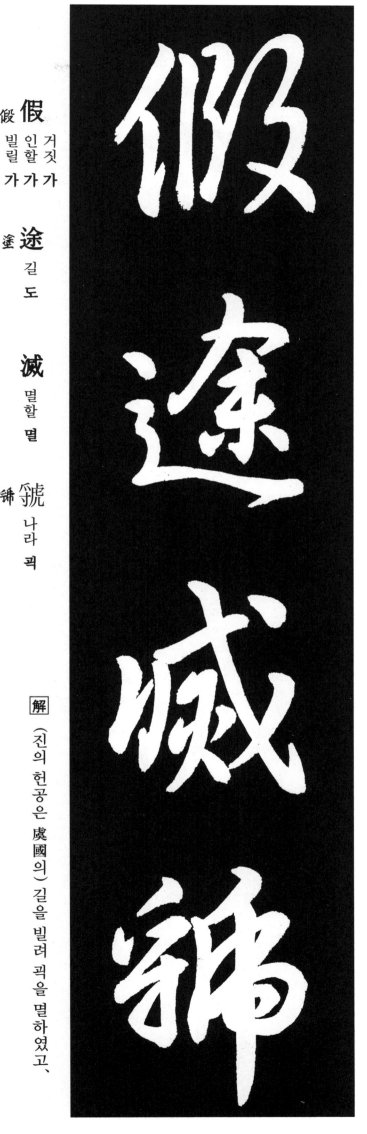

假 거짓 가
假 빌릴 가
　인할 가

途 길 도

滅 멸할 멸

虢 나라 괵

解 (진의 헌공은 虢國의) 길을 빌려 괵을 멸하였고、

踐 밟을 천

土 흙 토

會 모을 회
　모일 회
　개달을 회

盟 맹세 명

解 (晉의 文公은) 踐土臺에서 (제후를) 모아 (周王室에 충성할 것을) 맹세시켰다.
● 踐土∷중국 하남성에 있는 地名。

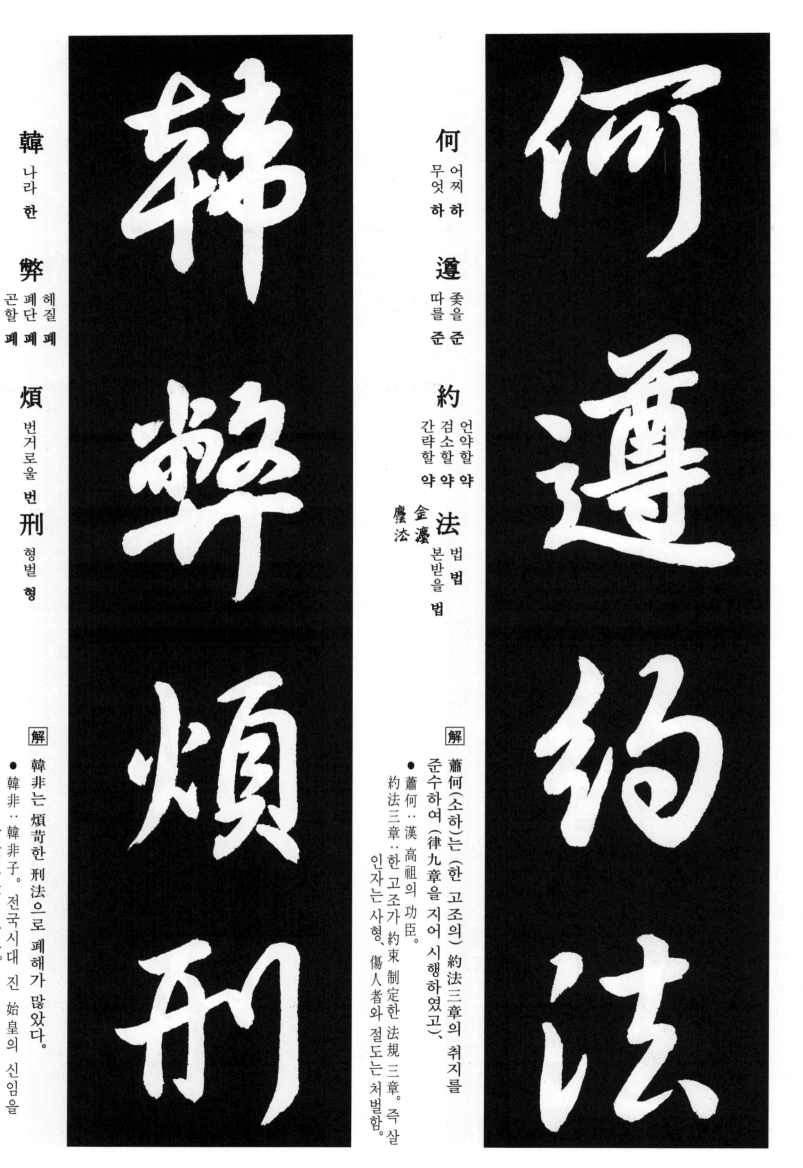

何 어찌 하
　　무엇 하

遵 좇을 준
　　따를 준

約 언약할 약
　　검소할 약
　　간략할 약
金甕
甕法

法 법 법
　　본받을 법

解
● 蕭何(소하)는 (한 고조의) 約法三章의 취지를
　　준수하여 (律九章을 지어 시행하였고),
● 蕭何：漢 高祖의 功臣。
　　約法三章：한 고조가 約束 制定한 法規 三章。즉 살
　　　인자는 사형, 傷人者와 절도는 처벌함.

韓 나라 한

弊 헤질 폐
　　폐단 폐
　　곤할 폐

煩 번거로울 번

刑 형벌 형

解
● 韓非는 煩苛한 刑法으로 폐해가 많았다.
● 韓非：韓非子. 전국시대 진 始皇의 신임을
　　받았던 韓의 왕족.

起 일어날 기

翦 갈길 전
베어없앨 전

頗 자못 파

牧 기를 목
다스릴 목

[解]
(秦의 名將)白起와 王翦、(趙의 名將)廉頗(염파)와 李牧(이목)은,

用 쓸 용

軍 군사 군

最 가장 최

精 가릴 정
정신 정
세밀할 정

[解]
● 用軍이 가장 精巧하였다.
● 用軍∷用兵。군사를 씀。

85

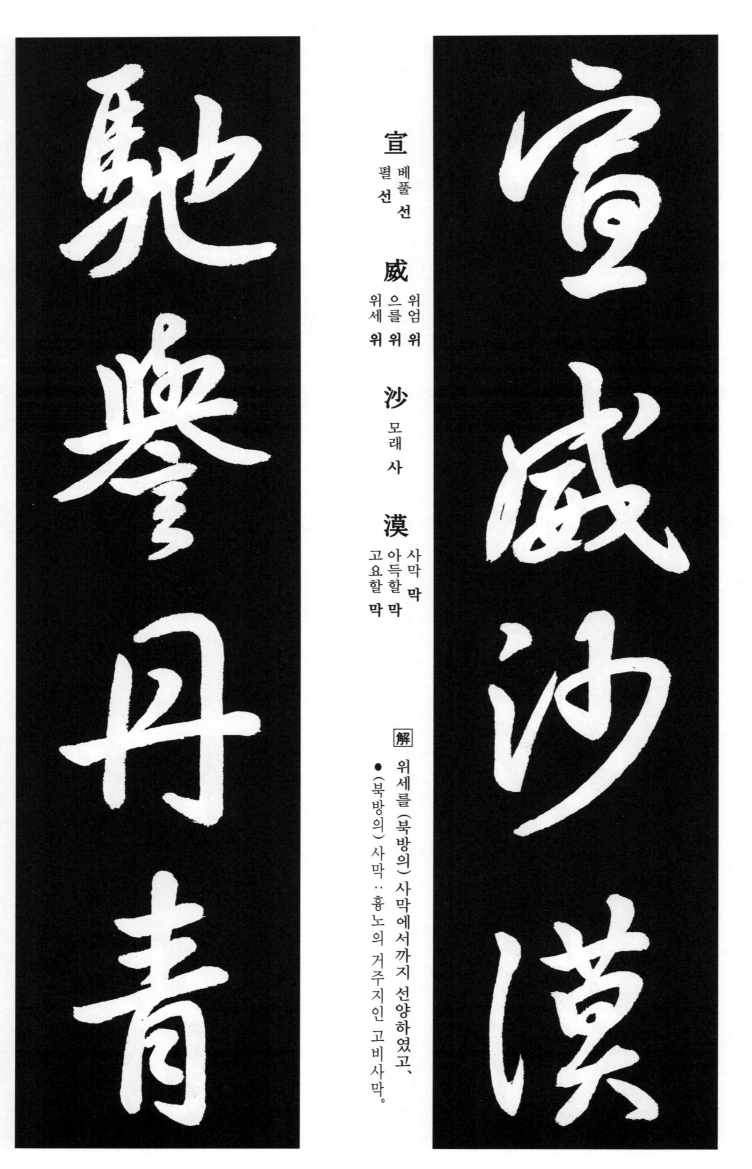

宣 베풀 선
펼 선

威 위엄 위
으를 위
위세 위

沙 모래 사

漠 사막 막
아득할 막
고요할 막

解
- 위세를 (북방의) 사막에서까지 선양하였고,
- (북방의) 사막∷흉노의 거주지인 고비사막.

馳 달릴 치
전할 치

譽 기릴 예

丹 붉을 단

青 푸를 청

解
- (기린각과 운대 등에) 초상이 그려져 명예를 (走馬처럼) 후세에 전했다.
- 馳譽∷명예를 (走馬처럼) 후세에 전함.
- 丹青∷一, 붉은 빛과 푸른 빛. 二, 건물에 물감으로 무늬를 그림. 三, 채색.

九 아흡구

州 고을주

禹 임금우

跡 자취 적
迹 蹟 (速蹟)

解
아홉 州는 (夏의) 禹帝가 治水한 蹤蹟(종적)이
고,

百 일백 백
많을 백

郡 고을 군

秦 나라 진

并 아우를 병
합할 병

解
● 百郡 : 정확히는 一○三郡.
百郡은 진시황이 합병한 (三六郡의) 지역이다.

嶽 宗 恒 岱

嶽 뫼 악
큰 산 악

宗 마루 종

恒 항상 항

岱 클 대
뫼 대

解
● 五嶽에서는 (북악인) 恒山과 (동악인) 泰山이
祖宗이 되고,
● 恒岱∷恒山과 泰山(=岱山).
五嶽∷中國의 五鎭山。 泰山, 華山, 衡山, 恒山, 嵩山.
위치에 의해 해東·西·南·北·中嶽이라고 함.

禪 主 云 亭

禪 터닦을 선
고요할 선
전위할 선

主 주인 주
임금 주

云 이를 운

亭 정자 정

解
● 禪祭는 (태산 줄기에 있는) 云云山과 亭亭山에
서 주로 지냈다.
● 禪은 封禪의 連言。 封祭는 高山인 태산에서 天神
에게 지냈던 제사이고, 禪祭는 低山인 운운산이나
정정산에서 地神에게 지냈던 제사이다.

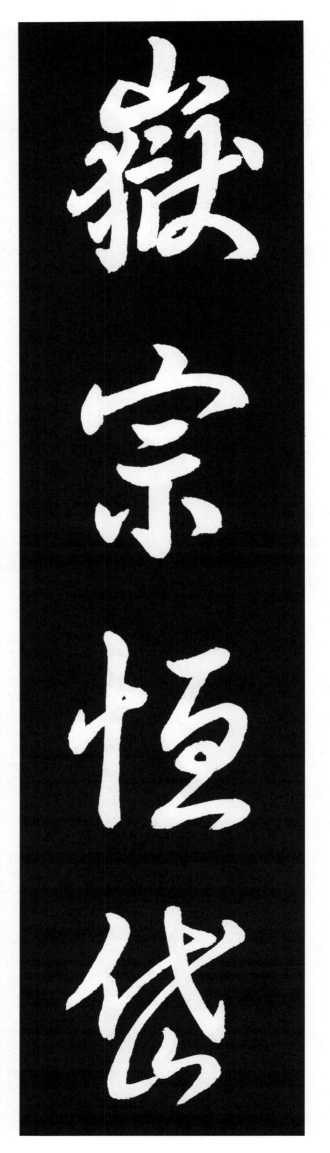

右

雁門紫塞

雁 기러기 안
鴈 鴈
鷹 鷹

門 문 문

紫 붉을 자

塞 막을 색
변방 새

解
● 雁門關(안문관)과 紫塞(자새)、
雁門：중국 山西省 대현 서북방、안문산의 高峯 사이에 기러기만 왕래하는 곳에 있는 關 名(관명)。
紫塞：흙이 자색(紫色)인 요새(要塞)。곧 만리장성。

左

雞田赤城

雞 닭 계
鷄 鷄

田 밭 전

赤 붉을 적

城 재 성
성 성(城也)

解
● 鷄田과 赤城、
鷄田：북쪽 경계 요새 밖、돌궐이 살던 地名。
赤城：만리장성 밖에 있는、치우족(蚩尤族)의 거주지。
산의 돌이 대개 붉은데서 유래。

昆 池 碣 石

昆 만 곤 / 많을 곤

池 못 지

碣 비(碑) 갈 / 돌 갈 / 산이름 갈

石 돌 석

解
- 昆明池와 碣石山,
- 昆池 : 한 무제가 水戰 연습장으로 장안 서쪽에 있음.
- 碣石 : 북평현에 있는 험산(險山).

鉅 野 洞 庭

鉅 톱 거

野 들 야

洞 고을 동 / 골짜기 동 / 동굴 동

庭 뜰 정 / 조정 정 / 정

解
- 鉅野평야와 洞庭湖,
- 鉅野 : 山東省에 있는 濕地(습지)의 넓은 평야.
- 洞庭 : 湖南省(호남성)에 있는 중국 제일의 湖名.

曠遠綿邈

曠 클 광 / 빌 광 / 넓을 광 / 오랠 광

遠 멀 원 / 멀리할 원

綿 솜 면 / 길게이어질 면

邈 멀 막

解
● (등이 있는 九州는) 한없이 넓고 아득히 멀며、
● 曠遠:매우 넓고 멈.
　綿邈:아득히 멈.

巖岫杳冥

巖 바위 암 / 바위굴 암 / 바위산 암

岫 바위굴 수 / 산봉우리 수

杳 아득할 묘 / 깊을 묘

冥 어두울 명

解
● 바위동굴은 깊고 아득하며 어둡다.
● 巖岫:바위동굴. 石窟. 巖穴.
　杳冥:깊고 아득하여 어두움.

治 다스릴 치
本 이 본（是也）
於 어조사 어
農 농사 농

本 책 본
於 여기 어
오흡다할 오

本 근본 본
於 에어
本 본

解 政治는 농사에 근본을 두고,

務 힘쓸 무
茲 이자
稼 곡식심을 가

茲 거듭 자
稼 거둘 색
穡
穡

解 이에 (곡식을) 심고 거두는데 힘쓰게 했다.
● 稼穡：一, 농작물을 심는 것과 거두어 들이는 것.
二, 農事.

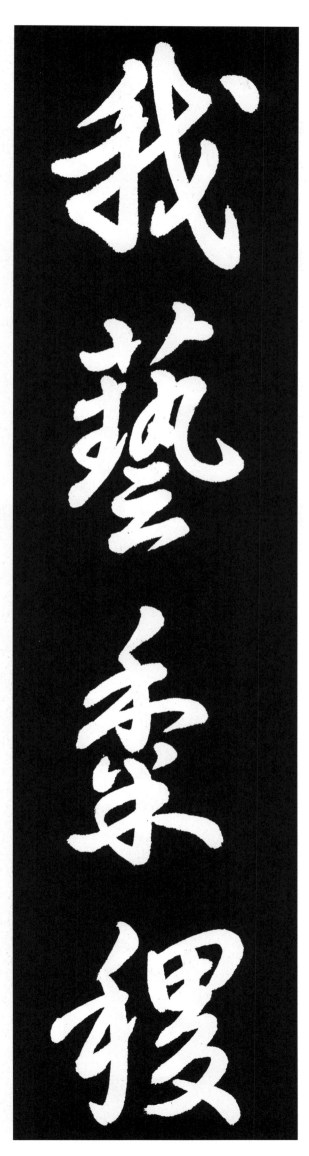

右:

俶 비로소 숙
侜

載 실을 재
일 재
쓸 재(記也)

南 남녘 남

畝 밭이랑 무(묘)
畮
畂

解 (봄이 되면) 비로소 남녘의 田畓에서 일을 시작하여,

● 南畝 : 남녘의 田畓.

左:

我 나 아
우리 아

藝 재주 예
심을 예
藝藝藝
藝藝藝
芸

黍 기장서

稷 피 직

解 우리는 (여기에) 기장과 피를 심었다.

税熟貢新

稅 부세 세
熟 익을 숙
익힐 숙
貢 바칠 공
新 새 신
처음 신

解 (관리가) 익은 곡식을 징세하여 새로운 산물을
공납하면,

勸賞黜陟

勸 귀할 권
힘쓸 권
賞 상줄 상
구경할 상
黜 내칠 출
陟 오를 척
올릴 척

解 (군주는) 勸勵(권려)하고 行賞(행상)하되 (無功者는)
내치고 (有功者는) 올려 썼다.

94

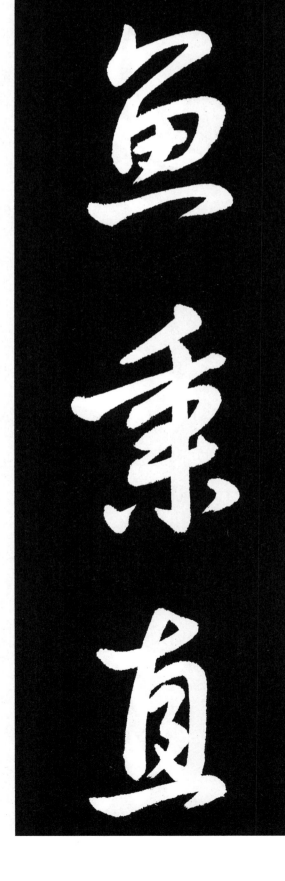

孟 만 맹

軻 차축 가
맹자이름 가

敦 도타울 돈
힘쓸 돈

素 흴 소
바탕 소
질박할 소

解 맹자는 (인간의) 素性을 도탑게 닦을 것을 주장했고,
● 맹자 : B.C 三七二~二八九. 이름은 軻、 자는 子輿 또는 子車(자거).
素性 : 타고난 성품. 양심.

史 사기 사

魚 물고기 어

秉 잡을 병

直 곧을 직

解 (衛 大夫人) 史魚는 直諫을 因守하였다.

庶 뭇 서
　 바랄 서
　 거의 서
서출 서

幾 몇 기
　 가까울 기

中 가운데 중
　 맞을 중

庸 떳떳 용
　 항상 용
　 용렬할 용

解
● 中庸에 가깝기를 바란다면,
● 庶幾∶가까움. 바람. 賢人.
中庸∶不偏不倚하고 無過不及한 平常의 이치.

勞 수고로울 로
　 공로 로

謙 겸손할 겸

謹 삼갈 근

勅 칙서 칙
　 경계할 칙

解
● 공로가 있어도 겸양하고 삼가서 스스로 경계해야 한다.
● 勞謙∶一, 공로가 있으면서 겸양함.
二, 노고와 겸양.
謹勅∶삼가서 스스로 경계함.

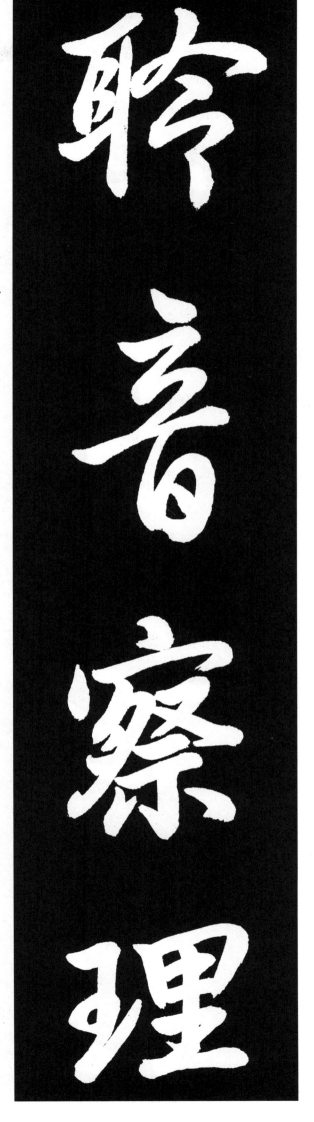

聆 들을 령

音 소리 음
소식 음
말소리 음

察 볼 찰 살필 찰

理 다스릴 리
이치 리

解
● 말소리를 듣고 이치(에 맞는지)를 살피고,
聆音 : 소리를 들음.
察理 : 도리를 살핌.

鑑 거울 감
鑒鑑 볼 감
책 감

貌 모양 모
狠

辨 분별할 변
판단할 변

色 낮 색(顔氣)
色色 빛 색
色 어여쁜계집색

解
● 용모를 보고 안색을 분별(하여 처신해야) 한다.
● 辨色 : 一, 안색을 분별함.
　　　 二, 흑백을 식별함.

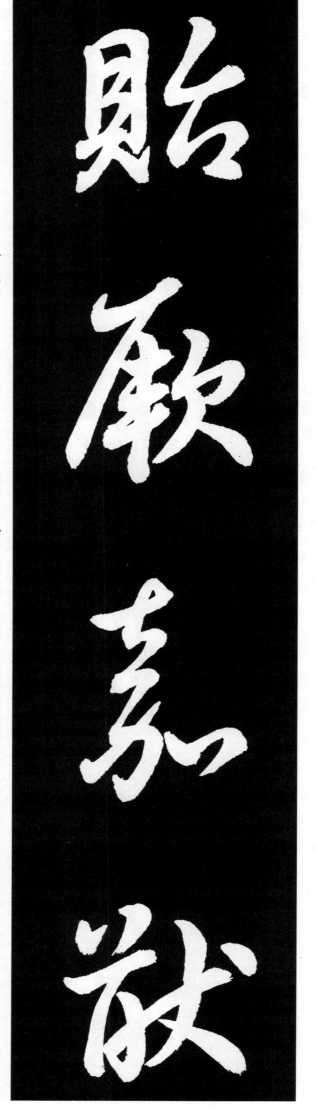

貽
끼칠 이
줄 이
남길 이

厥
그궐
절할 궐
종족이름 궐

嘉
아름다울 가
착할 가
옳을 유

猷
꾀 유
길 유(道也)

解 (父祖가) 자손에게 좋은 計策을 남기면,
● 貽厥 : 자손. 자손에게 남기는 계책.
嘉猷 : 좋은 계책.

勉
힘쓸 면

其
그 기

祗
공경할 지
삼갈 지

植
심을 식
세울 식

解 (자손은) 공경히 받들어 덕을 심는데 힘써야 한다.

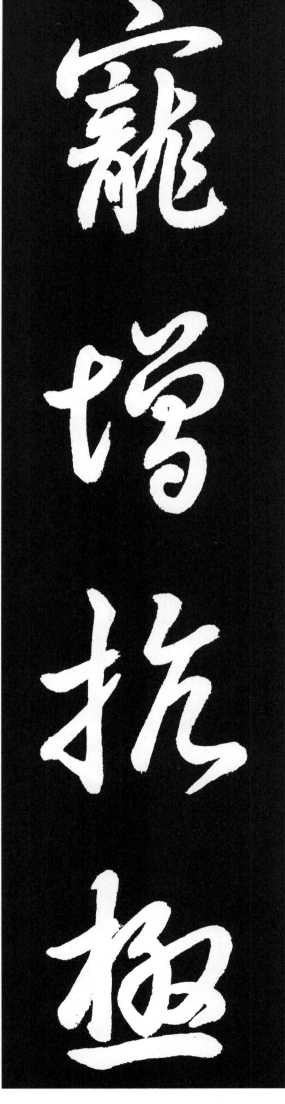

省 살필 성
躬 몸 궁
譏 꾸짖을 기 / 살필 기
誡 경계할 계 / 훈계할 계

解 (관리가 남의) 비방과 훈계를 받으면 제 몸을 반성할 것이니,

寵 사랑할 총 / 은혜 총
增 더할 증
抗 겨룰 항 / 막을 항
極 다할 극 / 지극할 극 / 마침 극(終也)

解 (군주의) 총애가 증가하면 오만한 마음이 극심해지기 때문이다.
● 抗 :: 오만한 마음.

殆
위태할 태
가까울 태
거의 태
辱
욕할 욕
욕될 욕
近
가까울 근
恥
부끄러울 치

解 (벼슬이 오르면) 욕된 일에 가까워지는 기미가 보이면, 가까워지는데 치욕이

林
수풀 림
皐
언덕 고
늪 고
幸
다행 행
바랄 행
即
곧 즉
나아갈 즉

解 (관직에서 물러나) 田園에 나가 살기를 바랄 일이다.
● 林皐:林泉。田園。

兩疏見機

兩 두 량
疏 성길 소
延疎踈 멀 소 · 소통할 소
見 볼 견 · 뵈일 현
機 틀 기 · 기회 기

解 두 소씨는 기회를 보아,
● 兩疏：漢代의 疏廣과 그의 조카 疏受.
疏廣（소광）：前漢의 학자. 字는 仲翁（중옹）.
成帝의 太傅（태부）.
疏受（소수）：소광의 조카. 成帝의 小傅（소부）.

解組誰逼

解 풀 해 · 벗을 해
觧觧
組 인끈 조 · 섞어짤 조 · 얽어만들 조
誰 누구 수 · 무엇 수
逼 가까울 핍 · 핍박할 핍 · 궁핍할 핍

解 관복을 벗고 물러나니 어느 누가 핍박했으리오.
● 解組：印綬（인수）를 품. 관복을 벗음. 사직함.

右 (索居閑處)

索 찾을 색
새끼 삭(繩也) 쓸쓸할 삭

居 살 거

閑 한가할 한

處 곳 처
処處

解 (은둔자나 퇴임자는) 조용히 살고 한가롭게 거처하며,

● 索居∷獨居。무리를 떠나서 삶.
閑處∷한가롭게 삶.

左 (沈默寂寥)

霑沉
沈 잠길 침

默 잠잠할 묵
조용할 묵

宋誅
寀
寂 고요할 적

廖 고요할 료
쓸쓸할 료
잠잠할 료

解 말이 없이 고요하게 지냈다.

求 구할 구
구걸할 구

古 옛 고

尋 찾을 심
궁구할 심
尋尋
尋

論 글뜻풀 론
말할 론
의논할 론

[解]
● 옛 성현의 도를 구하여 論書를 찾아 읽고,
● 求古∷옛 것을 구함.

散 한산할 산
흩을 산
헤어질 산

慮 생각할 려
걱정할 려

逍 노닐 소
거닐 소

遙 노닐 요
멀 요

[解]
● 잡된 생각을 흩어 한가로이 노니니,
● 逍遙∷거닐. 목적 없이 슬슬 돌아다님.

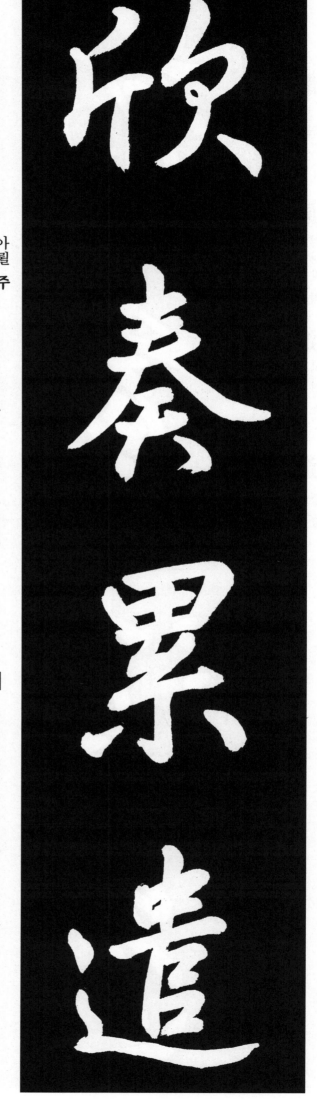

欣 기쁠 혼

奏 아뢸 주
풍류 주
나타낼 주

累 여러 루
더럽힐 루

遣 보낼 견
쫓을 견

解 欣喜가 솟아나고 煩累는 사라지며,
● 煩累(번루) : 번거로운 일. 귀찮은 일。

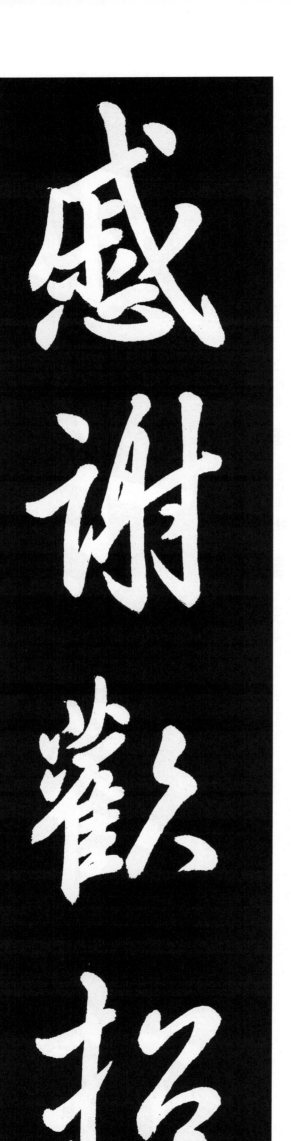

慼 슬플 척
근심할 척

謝 사례 사
끊을 사
물러갈 사

歡 기쁠 환

招 부를 초

解 근심은 없어지고 환희가 온다。

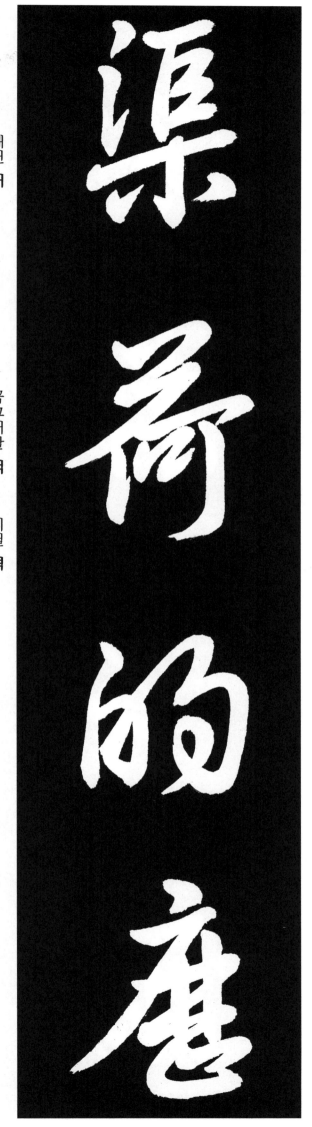

渠 개천 거
　클 거
저 거

荷 연꽃 하
짐 하

的 꼭그러할 적
　밝을 적
과녁 적
의 적

歷 지낼 력
　차례 력
역력할 력
應歷
庶歷

解 개천에 핀 연꽃은 秀麗하고 선명하며,
● 的歷 : 또렷또렷하여 분명함.

園 동산 원
절 원(寺也)

莽 풀 망
우거질 망
莽莽

抽 뺄 추
뽑을 추

條 가지 조
조리 조
조목 조

解 동산의 우거진 초목은 줄기와 가지가 높이 나와 있다.

枇杷晚翠

106

右 (枇杷晚翠)

枇 비파나무 비
杷 비파나무 파
晚 늦을 만 / 저녁 만
翠 푸를 취 / 비취 취

解
비파는 겨울이 되어도 잎이 푸르고,
● 晚∷歲暮＝섣달. 겨울.
晚翠∷겨울이 되어도 잎의 푸른 빛이 변하지 않음.

左 (梧桐早凋)

梧桐早凋

梧 오동 오
桐 오동 동
早 일찍 조 / 이를 조 / 새벽 조
凋 여월 조 / 시들 조

解
오동은 초가을이 되면 잎이 일찍 시들어서 (떨어진다).
● 早∷初秋. 음력 七月 초순.

右

陳 벌릴 진 / 베풀 진 / 오랠 진 / 묵을 진

根 뿌리 근

委 맡길 위 / 버릴 위 / 쓰러질 위 / 시들어질 위
未琜

翳 어조사 예 / 가릴 예 / 쓰러질 예

解
● (枯木은) 뿌리가 썩은 채로 쓰러져 있고,
● 陳根：묵은 나무 뿌리. 썩은 뿌리.
委翳：버려 쓰러짐.

左

落 떨어질 락

葉 잎 엽

飄 회오리바람 표 / 날릴 표 / 떨어질 표
飃飃

颻 날릴 요

解
● 낙엽은 바람에 흩날린다.
● 飄颻：바람에 나부낌.

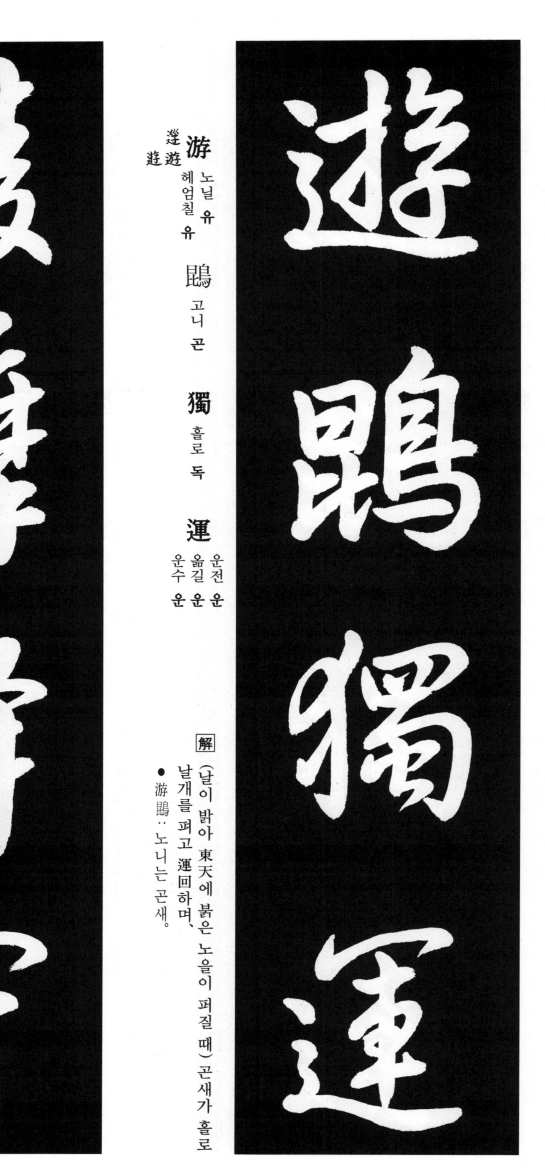

游 노닐 유
逰遊 헤엄칠 유
遊遊

鵾 고니 곤

獨 홀로 독

運 운전 운
옮길 운
운수 운

解 ●(날이 밝아 東天에 붉은 노을이 퍼질 때) 곤새가 홀로 날개를 펴고 運回하며,
● 游鵾∷노니는 곤새.

凌 얼음 롱
업신여길 롱
지날 롱

摩 만질 마
갈 마 (研也)

絳 붉을 강

霄 하늘 소

解 ●붉게 물든 하늘을 위압한다.
● 凌摩 = 凌逼(능핍)∷억누름. 위압함.

108

右 (右側)

耽 즐길 탐
　노려볼 탐

讀 읽을 독

翫 구경할 완　玩

市 저자 시

耽讀翫市

解
책을 읽기 좋아하여 書市에서 책을 구경하면서,
※이는 王充傳에서 인용.
● 王充(왕충)(二七~一○○): 중국 後漢初의 사상가.
耽讀::책을 즐겨 읽음.

左 (左側)

寓 붙일 우
　살 우
　볼 우

目 눈 목

囊 주머니 낭
　자루 낭

箱 상자 상

寓目囊箱

解
눈을 책에 집중하여 읽었다.
● 寓目::一, 슬쩍 봄。 二, 직접 봄。 三, 주의하여 봄。
囊箱::서책을 넣어 두는 곳→서책。

易 쉬울 이
바꿀 역

輶 가벼울 유

攸 바 유

畏 두려울 외

解 (매사를) 소홀히 하고 경솔히 함은 (군자가)
두려워할 바이니,

● 易(이) : 소홀히 함. 輶(유) : 경솔함.
攸畏 : 두려워할 바.

屬 붙일 속
부탁할 촉

屬屬
무리 속

耳 귀 이

垣 담 원

牆 담 장

牆牆
牆牆

解 (말을 할 때는 남이) 귀를 담에 붙이고
(듣는 것으로 알고 조심할 일이다).

110

具膳飡飯

具 갖출 구
異 기구 구

膳 반찬 선
饍 먹을 선

飡 밥 손
餐飡 먹을 찬

飯 밥 반

解
● 음식물을 갖추어 밥을 먹음에는,

● 具膳 : 잘 요리한 음식을 갖춘 것.
膳 : 본 뜻은 「구비한 음식물」.
飡飯(손반) : 밥을 먹음.

適口充腸

適 마침 적
갈 적

口 입 구

充 채울 충
가득할 충

腸 창자 장

解
● 입을 맞추어 배를 채우면 족하다.
(그러므로 貪食치 말라).

● 適口 : 음식의 맛이 입에 맞음.

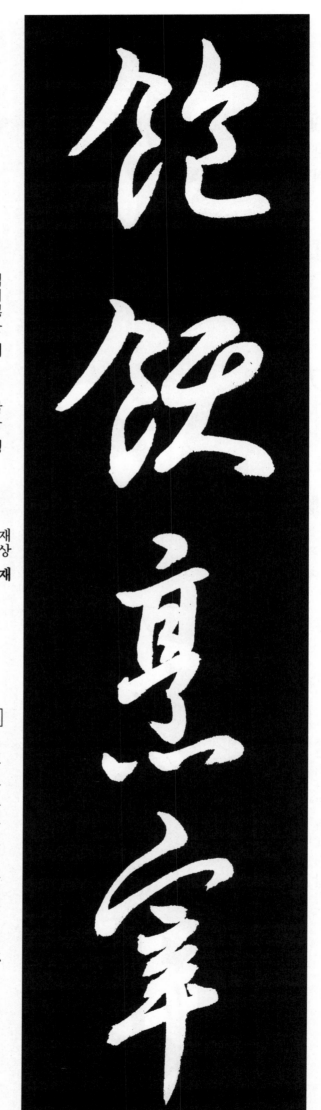

右

飽 배부를 포

飫 (餫 飫) 먹기싫을 어 / 배부를 어

烹 삶을 팽 / 요리 팽

宰 재상 재 / 삶을 재 / 주관할 재

解 배가 부르면 진미도 먹기 싫고,
● 飽飫 : 배불리 먹음.
烹宰 : 잘 요리한 珍味. 고기를 삶는 것.

左

飢 주릴 기 / 굶을 기

厭 (猒猒 厭厭) 싫을 염 / 족할 염

糟 재강 조 / 지게미 조

糠 (穅) 겨 강

解 굶주리면 술지게미나 쌀겨에도 만족한다.

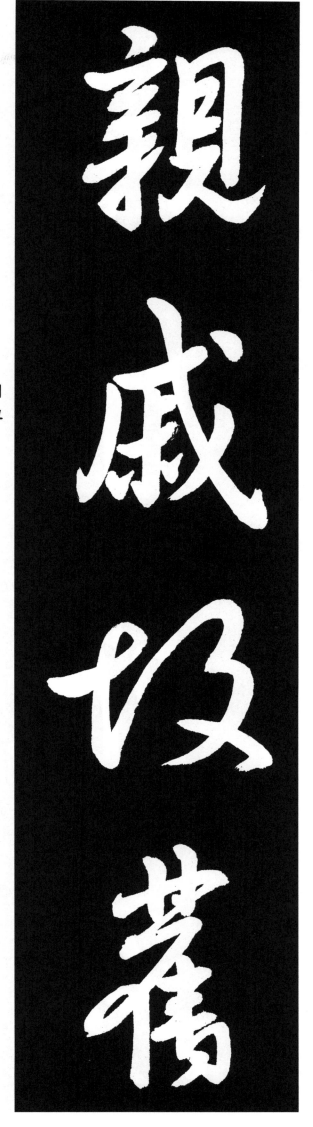

親 친할 친 / 어버이 친

戚 겨레 척

故 예 고 / 일 고 / 연고 고 / 까닭 고

舊 옛 구 / 친구 구 / 鵂舊 旧

解
● 친척이나 친구(를 접대할 때)는,
親：성이 같은 일가(一家).
戚：성이 다른 친족(親族).
故舊：오랜 친구.

老 늙을 로

少 젊을 소 / 적을 소

異 다를 이 / 괴이할 이

糧 양식 량 / 먹이 양

解
老少에 따라 음식을 달리한다.

妾 첩 첩
御 모실 어
御御 임금 어
績 길쌈 적
紡 길쌈 방

妾御績紡

解 妻妾은 길쌈을 하여 (살림을 돕고),
● 妾御∷ 一、첩。소실。二、처첩의 총칭。

侍 모실 시
　 가까울 시
巾 수건 건
帷 휘장 유
　 장막 유
房 방 방

侍巾帷房

解 유방에서는 수건과 빗을 들고 남편 시중을 든다.
● 侍巾∷侍執巾의 준말。
帷房(유방)∷휘장을 친 방。안방。
巾櫛(건절)∷수건과 빗。

紈 흰깁 환

扇 부채 선
움직일 선

圓 둥글 원
온전할 원
圓円

潔 맑을 결
깨끗할 결

解
● (방안의) 비단부채는 둥글고 깨끗하며,
● 紈扇: 흰 비단으로 만든 부채.
　圓潔: 둥글고 깨끗함.

銀 은 은
돈 은

燭 촛불 촉
밝을 촉

煒 밝을 위
빛날 휘

煌 빛날 황
불빛휘황할 황

解
● 은촛대의 촛불은 밝게 빛난다.
● 銀燭: 밝은 등불. 은빛 촛불.
　煒煌: 一, 환하게 빛나는 모양. 二, 문장이 훌륭한 모양.

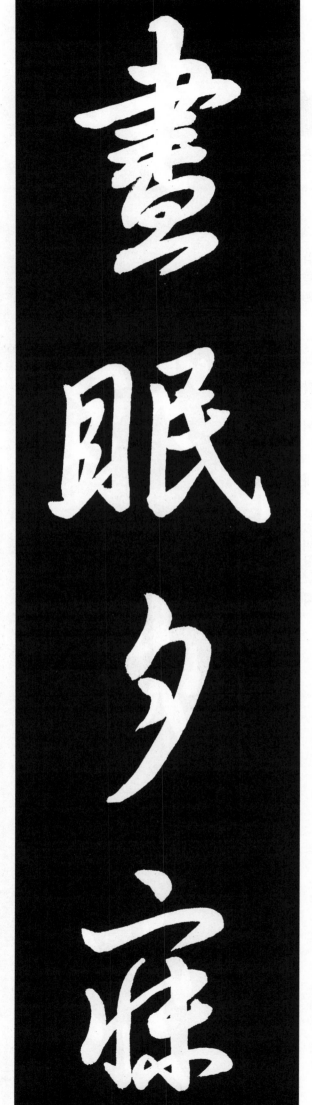

晝 낮 주

眠 졸 면
　　잘 면

夕 저녁 석

寐 잠잘 매
　　쉴 매

解 낮에 한가히 자거나 저녁에 편히 잠자는,
● 晝眠…낮잠을 잠.
　夕寐…저녁에 잠.

藍 쪽 람
藍蘲
籃

筍 대순 순
笋荀

象 코끼리 상
　　형상 상

床 상 상
牀

解 남색의 대자리와 상아장식의 침상이 있다.

116

絃 악기줄 현

歌 노래 가

酒 술 주

讌 잔치 연

解
● 絃歌: 현악기와 어울려서 하는 노래.
酒讌: 술 잔치. 酒宴(주연)과 같은 뜻.
거문고를 탄주하며 노래하는 주연을 베풀어,

接 합할 접
받을 접
가까울 접

杯 잔 배
柸匜
盃

擧 들 거
받들 거
모두 거
일으킬 거
擧舉

觴 잔 상
잔질할 상

解
● 接杯: 술잔을 주고 받음.
잔을 주고 받거나, 잔을 들어 마시기도 한다.

矯
矯矯 들 교
거짓 교
바로잡을 교

手 손 수

頓 두드릴 돈
갑자기 돈
조아릴 돈

足 발 족
흡족할 족
넉넉할 족

解
● 矯手：손을 높이 들어 올림.
頓足：발을 굴음. 즉, 춤출 때의 동작.
(흥에 겨워) 손을 높이 들고 발을 굴리며 (춤을 추니),

悅 기쁠 열

豫 미리 예
기쁠 예
予豫 편안할 예

且 또 차

康 편안할 강
화할 강

解
● 悅豫：기쁘고 즐거워 함.
且康：또, 편안하다.
기쁘고 또 흐뭇하다.

右: 嫡後嗣續

嫡　정실 적　맏아들 적
後　뒤 후　늦을 후　아들 후
嗣　이을 사
續　이을 속

解

● 嫡長子는 아버지의 대를 잇고,

嫡後: 적장자로 후계자가 된 자. 정실부인 (正室夫人)의 후예.

嗣續: 아버지의 대를 이음. 대를 이음.

左: 祭祀蒸嘗

祭　제사 제
祀　제사 사
蒸　찔 증　겨울제사 증
嘗　맛볼 상　일찍 상　가을제사지낼 상

解

● 제사를 지내며, (제왕의 제사에는) 蒸과 嘗등 철마다 있다.

● 禮記의 王制에 봄제사는 祠(사), 여름 제사는 禴(약), 가을 제사는 嘗, 겨울제사는 蒸이라 했음.

稽 머리숙일 계
顙 이마 상
再 두번 재
拜 절 배

解
● (제사를 모실때는) 이마가 땅에 닿도록 두번 절하는데,
● 稽顙: 이마가 땅에 닿도록 절을 함.

悚 두려워할 송
懼 두려울 구
恐 두려울 공 / 삼갈 공 / 협박할 공
惶 두려울 황 / 급할 황

解
● 송구하고 조심스런 마음으로 한다.
● 悚懼: 두렵고 미안함.
● 恐惶: 몹시 두려워서 어찌할 바를 모름.

120

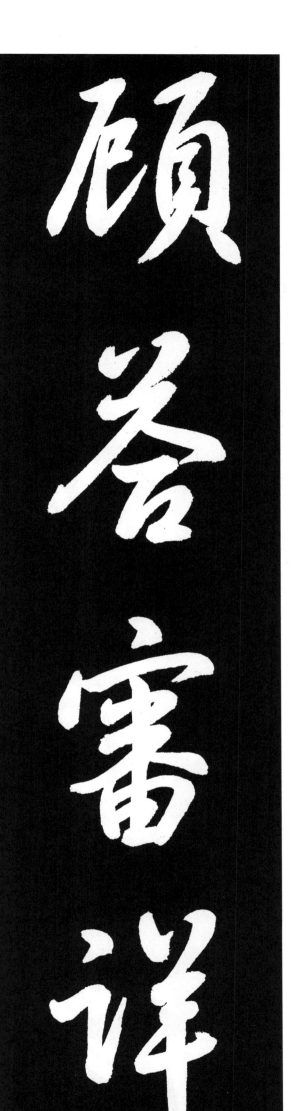

牋 편지 전

牒 편지 첩

簡 대쪽 간 / 편지 간 / 간략할 간

要 중요할 요 / 구할 요

解 편지는 간결하고 긴요해야 하며,
● 전첩(牋牒) : 편지.

顧 돌아볼 고 / 생각할 고 / 고용할 고 / 손님 고

答 대답 답 / 갚을 답

審 살필 심 / 자세할 심 / 심문할 심

詳 자세할 상

解 묻고 답하는 것은 자세해야 한다.
● 고답(顧答) : 答書。

骸 뼈 해
몸 해

垢 때 구

想 생각 상

浴 목욕 욕

解 몸에 때가 끼면 목욕할 것을 생각하고,

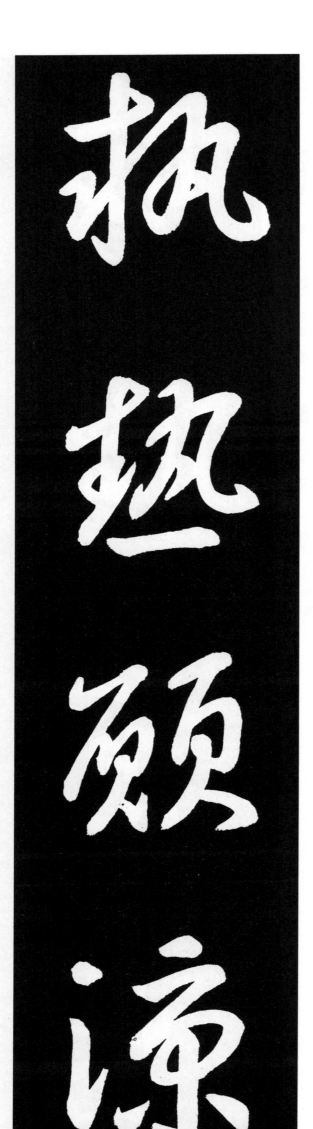

執執
執執
執 잡을 집

熱 더울 열
熱 뜨거울 열

願 원할 원
願願
願顀

凉 서늘할 량

解 뜨거운 것을 쥐면 차기를 바라게 된다.

驢
나귀 려

騾
노새 라

犢
송아지 독

特
숫소 특
특별할 특

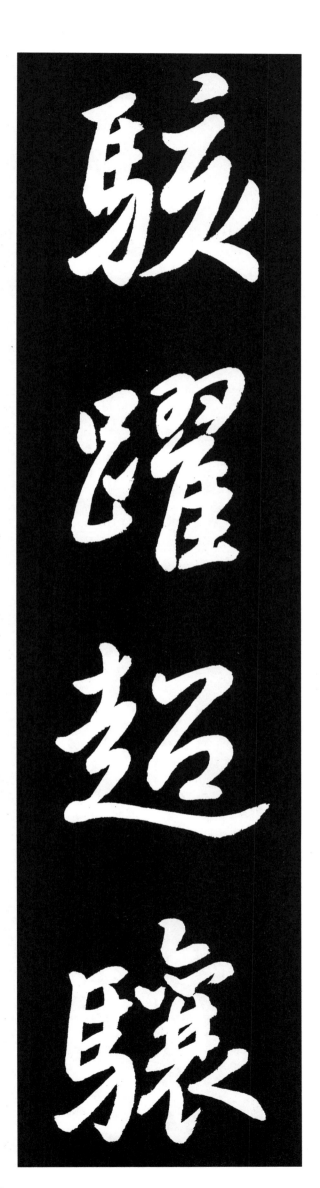

駭
놀랄 해

躍
뛸 약

超
뛰어넘을 초
넘칠 초

驤
달릴 양

解 놀라 뛰고 뛰어넘고 달린다.

解 나귀와 노새, 송아지와 황소가,

誅斬賊盜

誅 벨 주

斬 벨 참 / 죽일 참

賊 도적 적 / 해칠 적 / 역적 적

盜 도둑 도 / 훔칠 도

解 도적은 (잡아서) 베어 죽이고,
- 賊盜：도적.
賊(적)：살인을 거리끼지 않는 강도.
盜(도)：재물만을 훔치는 자.

捕獲叛亡

捕 잡을 포

獲 얻을 획

叛 배반할 반

亡 도망할 망 / 잃을 망

解 반역자나 도망범은 잡아서 문죄했다.

124

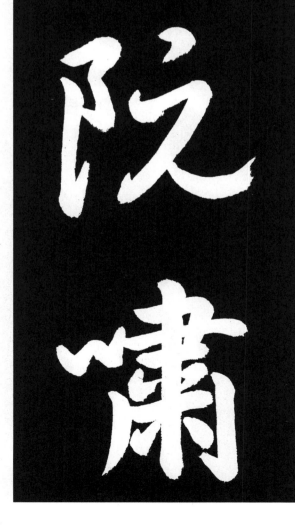

布 베포
　돈포
　벌릴포
　베풀포

躲

射 쏠사

僚 벗료
　동관료(同官)

丸 알환
　둥글환
　방울환

解 呂布(여포)의 활쏘기(射術)、熊宜僚(웅의료)의
방울 놀리기(弄丸)、
● 呂布∶後漢末의 九原人。궁술의 名人。
熊宜僚∶楚國人。弄丸(농환)의 名手。

嵇 산이름혜
　성혜

琴 거문고금

阮 성완

嘯 휘파람소
　읊을소

解 嵇康(혜강)의 거문고、阮籍(완적)의 휘파람 불기
(는 유명했다).
● 두 분은 魏國人이며 竹林七賢의 一員들임.
嵇康은 製琴과 彈琴의 名手였음.

恬筆倫紙

恬 편안할 염
　고요할 염

筆 붓 필
　글 필

倫 인륜 륜
　무리 륜

紙 종이 지

解

蒙恬(몽염)은 붓을 만들었고, 蔡倫(채륜)은 처음으로 질 좋은 종이를 만들었으며,

● 恬筆：蒙恬造筆。몽염은 秦人。始皇의 内史(내사)。
倫紙：蔡倫造紙。채륜은 後漢 桂陽人。宦官(환관)。

鈞巧任釣

鈞 하늘 균
　고를 균
　서른근 균

巧 공교할 교
　꾸밀 교

任 말길 임
　쓸 임
　마음대로 임

釣 낚시 조

解

馬鈞(마균)은 공교하게 指南車(지남거)를 만들었고, 任公子는 낚시질에 능했다.

● 鈞巧：馬鈞巧思。마균은 魏의 박사。
任釣：任公釣。임공자는 先秦人。

釋紛利俗

釈釋 풀 석
풀릴 석
주낼 석

釋 놓을 석

粉 어지러울 분

利 이할 리
날카로울 리

俗 풍속 속
속될 속
속인 속

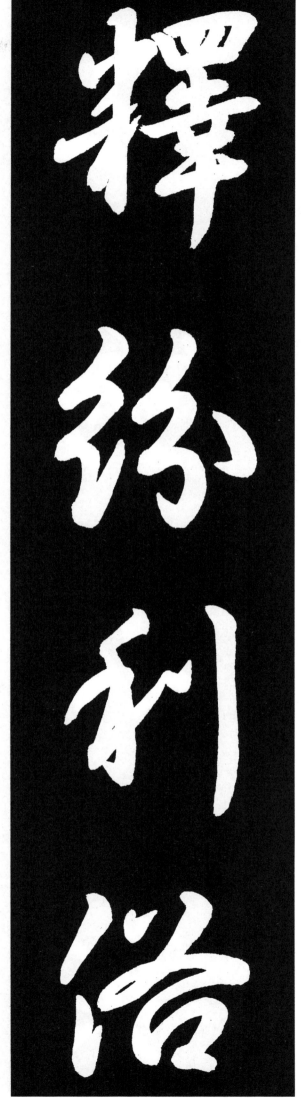

解 (이 분들은) 紛亂을 해결하거나 속세를 이롭게 했으며,
- 釋紛 : 분란을 해결함.
- 利俗 : 世人을 이롭게 함.

並皆佳妙

竝並 나란히 병
아우를 병

並 아우를 병

皆 다 개

佳 아름다울 가
좋을 가

妙 묘할 묘
젊을 묘

解 아울러 모두 (솜씨가) 좋고 神妙했다.

毛 털 모

施 베풀 시

淑 맑을 숙

姿 모양 자

解

● (越의 미녀) 毛嬙、(모장)과 西施(서시)는 자태가 아름다웠는데,

● 毛施:毛嬙과 西施。미인의 대명사。
越王(월왕) 句踐(구천) 때의 미인들。
淑姿:정숙한 자태。

工 장인 공
공교할 공
만들 공

顰 찡그릴 빈

姸 고울 연

笑 웃음 소
咲 芺
芙

解

● 교묘하게 찡그리거나 곱게 웃었다。

● 工顰:교묘하게 얼굴을 찡그림。

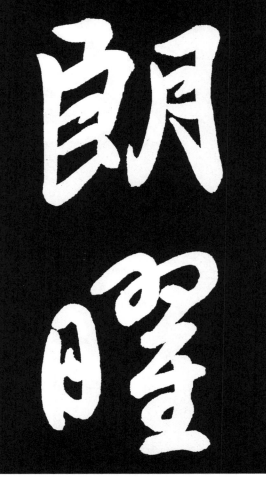

義 햇빛 희
曦羲 복희 희
曦羲 기운 희

暉 빛날 휘
햇빛 휘

朗 밝을 랑
밝은소리 랑

曜 빛날 요
요일 요
해 요

年 해 년
나이 년

矢 살 시

每每 매양 매

催 재촉할 최
열 최

[解]

日光은 밝고 아름답게 빛난다.
● 曦暉∷日光. 朗曜∷밝게 빛남.
※ 앞뒤의 문장이 押韻上 도치된 것임.

[解]

세월은 화살처럼 빠르게 가기를 항상 재촉하건만,
● 年矢∷歲. 年矢∷세월이 화살같이 빠름.
每催∷항상 재촉 함.

璇璣懸斡

璇 구슬 선
旋 돌 선

璣 구슬 기

懸 달 현

斡 돌 알
軒 주장할 간

解
혼천의가 기구에 매달려 돌 듯,
● 璇璣 : 一, 渾天儀. 二, 북두의 제二星과 제三星, 또는 제一星부터 제四星까지의 별 이름.
懸斡 : 매달리어 둥글둥글 돎.

晦魄環照

晦 그믐 회
어둘 회

魄 넋 백
(넋·형체)
(달·달빛)
어둘 백

環 둘릴 환
옥고리 환
둥글 환

照 비출 조
비칠 조

解
(달도 그러하여) 그믐에는 달이 어둡다가 (초승이 되면) 다시 비춘다.
● 晦魄 : 그믐에 달이 숨어서 빛을 내지 않음.
● 環照 : 돌아서 다시 빛을 비춤.

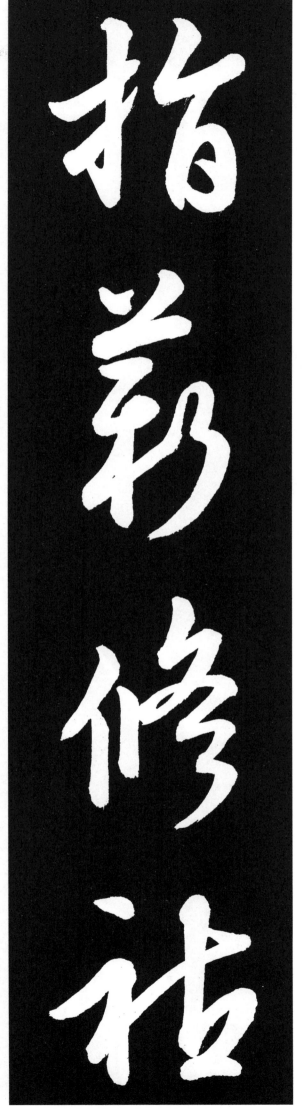

指
指 손가락 지
가리킬 지
薪 섶 신
땔나무 신
修 닦을 수
꾸밀 수
배울 수
다스릴 수
祜 복 호

解 손으로 땔감을 계속 공급하면 불이 계속해서 타듯이, 복도 계속해서 닦으면,

永 길 영
綏 편안할 수
갓끈 수
吉 길할 길
좋을 길
劭 높을 소
아름다울 소

解 길이 편안하고 길상하며 아름다우리라.

矩 법구 곡척구 거동구

步 걸음 보

引 이끌 인

領 옷깃 령 고개 령(項也) 거느릴 령 받을 령(受也)

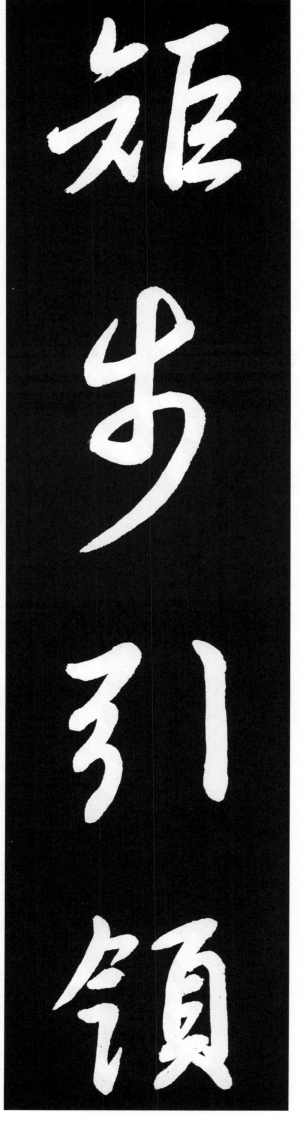

解
- (군자는) 보행이 법도에 맞고 고개를 들어 (자세를 바로하고),
- 矩步∷바른 걸음걸이. 법도에 맞는 보행(步行).

俯 구부릴 부 머리숙일 부

仰 우러를 앙

廊 행랑 랑 묘당 랑

廟 사당 묘 묘당 묘

解
一俯一仰도 조정에서는 (예에 맞게 해야 한다).
- 俯仰∷一, 위를 쳐다보고 아래를 내려다 봄. 二, 起居動作(기거동작).
- 廊廟∷朝廷(조정).

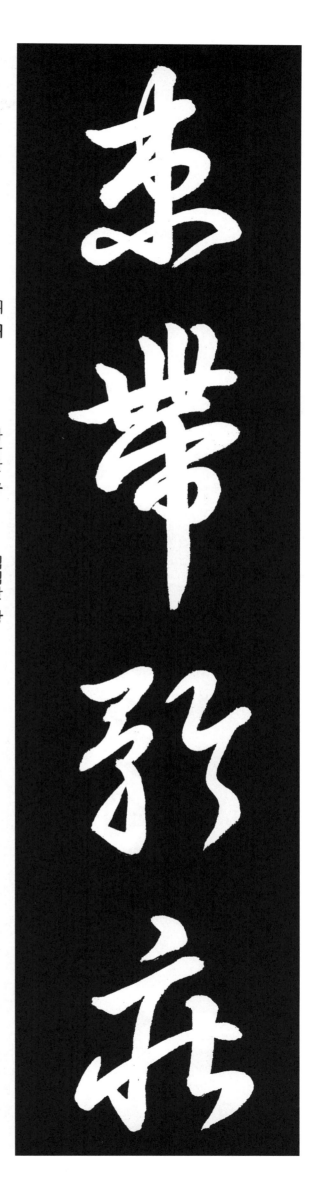

束 묶을 속
약속할 속

帶 띠 대
찰 대
데릴 대
가질 대

矜 자랑할 궁
공경할 궁
불쌍히여길 궁矜庄庄

莊 씩씩할 장
단정할 장
공경할 장

解
顯官(현관)은 朝服(조복)을 갖추어 입고 신중하고
점잖게 거동하고,
● 束帶∷一、관을 쓰고 띠를 두름.
二、正裝한 朝服(조복).
矜莊∷조심성있고 엄숙함.

徘 어정거릴 배
徊 어정거릴 회

瞻 볼 첨

眺 볼 조

解
다니거나 보는 것은 법답게 한다.
● 徘徊∷一、이리저리 다님.
二、마음이 불안정함.
瞻眺∷우러러 봄. 멀리 바라 봄.

右

孤　외로울 고

陋　더러울 루
　　좁을 루

寡宴　적을 과
　　　과부 과
　　　나 과

聞　들을 문
　　들릴 문
　　소문 문

孤隨宜聞

解
● 고루하고 견문이 적으면,
● 孤陋: 소견이 좁고 완고함.
　寡聞: 견문이 적음.

左

愚　어리석을 우
　　어두울 우

蒙　입을 몽
　　어릴 몽
　　어두울 몽

等　무리 등
　　같을 등
　　~들 등

誚　꾸짖을 초

愚蒙等誚

解
● 어리석고 무지한 자가 되어 (남의) 비난을 받는다.
● 愚蒙: 愚昧. 어리석고 무지함.

134

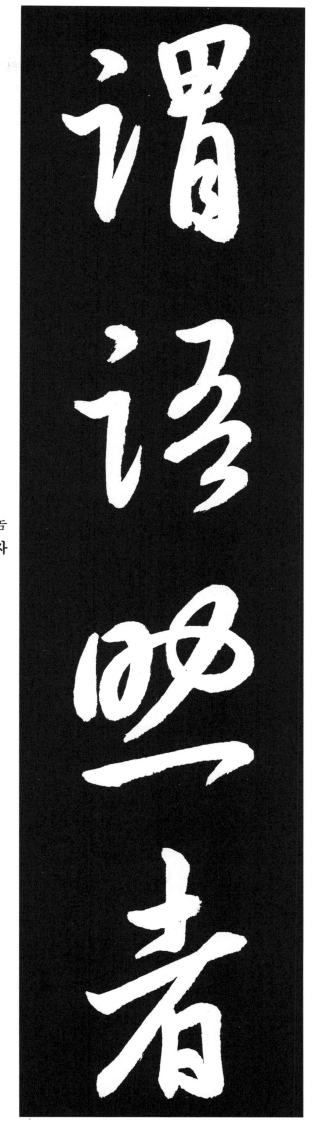

謂 이를 위

語 말씀 어
　　말할 어

助 도울 조

者 놈 자
　　것 자
　　어조사 자

解 語助詞라 하는 것은,

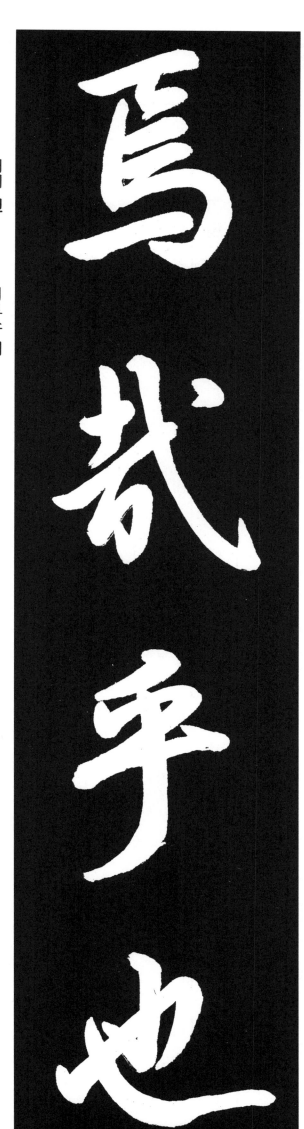

焉 어찌 언
　　이에 언
　　어조사 언

哉 비로소 재
　　그런가 재
　　어조사 재

乎 온 호
　　어조사 호

也 이끼 야
　　어조사 야

解 언, 재, 호, 야 이다.

千字文索引

音	字	部首	字意	面
	據	手	웅거할 거, 의지할 거	63
	車	車	수레 거	75
	鉅	金	톱 거	90
	居	尸	살 거	102
	渠	氵	개천 거, 클 거	105
	擧	臼	들 거, 모두 거, 일으킬 거	117
건	建	攵	세울 건, 설 건	37
	巾	巾	수건 건	114
검	劍	刀	칼 검	17
견	堅	土	굳을 견	61
	見	見	볼 견, 뵈일 현	101
	遣	辶	보낼 견, 쫓을 견	104
결	潔	氵	맑을 결, 깨끗할 결	115
	絜	系	고요할 결, 잴 혈	31
	結	糸	맺을 결	15
겸	謙	言	겸손할 겸	96
경	景	日	볕 경, 클 경, 경치 경	36
	慶	心	경사 경, 착할 경	39
	競	立	다툴 경	40
	敬	攵	공경 경	41
	竟	立	마침 경, 즈음 경	48
	京	亠	서울 경, 숫자 경	62
	涇	水	경수 경	63
	驚	馬	놀랄 경	64
	經	糸	글 경, 길 경	71
	卿	卩	벼슬 경	72
	輕	車	가벼울 경, 빠를 경	75
	傾	人	기울 경	79
계	啓	口	열 계	66
	階	阝	섬돌 계, 층 계	68
	溪	水	시내 계	77
	雞(鷄)	隹(鳥)	닭 계	89

音	字	部首	字意	面
가	可	口	옳을 가, 가히 가	34
	家	宀	집 가	73
	駕	馬	멍에 가, 수레 가	75
	假	人	거짓 가, 빌릴 가	83
	稼	禾	곡식심을 가	92
	軻	車	차축 가, 맹자이름 가	95
	嘉	口	착할 가, 아름다울 가	98
	歌	欠	노래 가	117
	佳	人	아름다울 가, 좋을 가	127
각	刻	刀	새길 각, 시각 각	76
간	簡	竹	편지 간, 간략할 간	121
갈	竭	立	다할 갈	42
	碣	石	비 갈, 돌 갈	90
감	敢	攵	구태어 감, 용감할 감	30
	甘	甘	달 감	50
	感	心	느낄 감	80
	鑑	金	거울 감, 볼 감, 책 감	97
갑	甲	田	갑옷 갑	66
강	岡	山	메 강	16
	薑	艹	생강 강	18
	羌	羊	되 강	25
	絳	糸	붉을 강	108
	糠	米	겨 강	112
	康	厂	편안 강	118
개	芥	艹	겨자 개	18
	蓋(盖)	艹	덮을 개	29
	改	攵	고칠 개	32
	皆	白	다 개	127
갱	更	日	다시 갱, 고칠 경	82
거	巨	工	클 거	17
	去	厶	갈 거	50

音	字	部首	字　意	面	音	字	部首	字　意	面
광	冠	一	갓 관	74	고	誡	言	경계할 계, 훈계할 계	99
	光	儿	빛 광	17		稽	禾	머리숙일 계	120
	廣	广	넓을 광, 넓이 광	69		羔	羊	염소 고, 양새끼 고	35
	匡	匸	바를 광	79		姑	女	시어머니 고, 고모 고	54
	曠	日	빌 광, 클 광, 넓을 광	91		鼓	鼓	두드릴 고, 울릴 고	67
괴	槐	木	회화나무 괴, 三公 괴	72		藁	艹	볏짚 고, 원고 고	71
곡	虢	虍	나라 괵	83		高	高	높을 고, 높이 고	74
교	交	亠	사귈 교, 바꿀 교	56		皐	白	언덕 고, 늪 고	100
	矯	矢	들 교, 바로잡을 교	118		古	口	옛 고	103
	巧	工	공교할 교, 꾸밀 교	126		故	攵	예 고, 연고 고, 일 고	113
구	駒	馬	망아지 구	27		顧	頁	돌아볼 고, 생각할 고	121
	驅	馬	몰 구	74		孤	子	외로울 고	134
	九	乙	아홉 구	87	곡	谷	谷	골 곡	38
	求	水	구할 구, 구걸할 구	103		轂	車	바퀴통 곡	74
	具	八	갖출 구, 기구 구	111		曲	曰	굽을 곡, 곡조 곡	78
	口	口	입 구	111	곤	崑	山	메 곤	16
	舊	臼	옛 구, 친구 구	113		困	囗	곤할 곤, 곤궁할 곤	82
	懼	忄	두려울 구	120		昆	日	맏 곤, 많을 곤	90
	垢	土	때 구	122		鵾	鳥	고니 곤	108
	矩	矢	법 구, 곡척 구, 거동 구	132	공	拱	扌	꽂을 공, 손길잡을 공	24
국	國	囗	나라 국	22		恭	心	공손 공	30
	鞠	革	칠 국, 기를 국	30		空	穴	빌 공	38
군	君	口	임금 군, 너 군	41		孔	子	구멍 공, 매우 공	55
	群	羊	무리 군	70		功	力	공 공	76
	軍	車	군사 군	85		公	八	귀 공, 공변될 공	79
	郡	阝	고을 군	87		貢	貝	바칠 공	94
궁	宮	宀	집 궁, 궁궐 궁	64		恐	心	두려울 공, 협박할 공	120
	躬	身	몸 궁	99		工	工	장인 공, 만들 공	128
권	勸	力	권할 권, 힘쓸 권	94	과	果	木	과실 과	18
궐	闕	門	집 궐, 빠질 궐	17		過	辶	허물 과, 지날 과	32
	厥	厂	그 궐	98		寡	宀	적을 과, 과부 과, 나 과	134
귀	歸	止	돌아갈 귀, 돌아올 귀	26	관	官	宀	벼슬 관	20
	貴	貝	귀할 귀	51		觀	見	볼 관, 집 관, 놀 관	64

音	字	部首	字　意	面
내	奈	木	벗 내, 사과 내	18
	乃	丿	이에 내, 곧 내	21
	內	入	안 내	69
녀	女	女	계집 녀, 딸 녀	31
년	年	干	해 년, 나이 년	129
념	念	心	생각 념	36
녕	寧	宀	편안 녕, 어찌 녕	81
노	老	老	늙을 로	113
농	農	辰	농사 농	92
능	能	月	능할 능	32
다	多	夕	많을 다	81
단	短	矢	짧을 단, 잘못 단	33
	端	立	끝 단, 단정할 단	37
	旦	日	일찍 단, 아침 단, 밝을 단	78
	丹	、	붉을 단	86
달	達	辶	통달할 달, 이룰 달	69
담	淡	氵	맑을 담, 싱거울 담	19
	談	言	말씀 담	33
답	答	竹	대답 답, 갚을 답	121
당	唐	口	나라 당	22
	堂	土	집 당	38
	當	田	마땅 당, 당할 당	42
	棠	木	아가위 당	50
대	大	大	큰 대, 많을 대	29
	對	寸	대답할 대, 마주 대	66
	代	山	뫼 대, 클 대	88
	帶	巾	띠 대, 찰 대, 데릴 대	133
덕	德	彳	큰 덕, 덕 덕	37
도	陶	阝	질그릇 도	22
	道	辶	길 도, 이치 도	24
	都	阝	도읍 도	62
	圖	囗	그림 도	65
	途	辶	길 도	83

音	字	部首	字　意	面
규	規	見	법 규, 발릴 규	56
균	鈞	金	하늘 균, 고를 균	126
극	剋(克)	刀(儿)	이길 극, 능할 극	36
	極	木	다할 극, 지극할 극	99
근	謹	言	삼갈 근	96
	近	辶	가까울 근	100
	根	木	뿌리 근	107
금	金	金	쇠 금, 성 김	16
	禽	内	새 금	65
	琴	玉	거문고 금	125
급	及	又	미칠 급	28
	給	糸	줄 급	73
긍	矜	矛	자랑할 긍, 공경할 긍	133
기	豈	豆	어찌 기	30
	己	己	몸 기, 자기 기	33
	器	口	그릇 기, 도량 기	34
	基	土	터 기, 근본 기	48
	氣	气	기운 기	55
	既	旡	이미 기	70
	綺	糸	비단 기	80
	起	走	일어날 기	85
	幾	幺	몇 기, 가까울 기	96
	其	八	그 기	98
	譏	言	꾸짖을 기, 살필 기	99
	機	木	틀 기	101
	飢(饑)	食	주릴 기, 굶을 기	112
	璣	玉	구슬 기	130
길	吉	口	길할 길	131
난	難	隹	어려울 난, 힐난할 난	34
남	男	田	사내 남	31
	南	十	남녘 남	93
납	納	糸	들일 납, 바칠 납	68
낭	囊	口	주머니 낭, 자루 낭	109

音	字	部首	字　意	面	音	字	部首	字　意	面
	麗	鹿	고울 려, 빛날 려	16	독	盜	皿	도둑 도, 훔칠 도	124
	慮	心	생각할 려, 걱정할 려	103		篤	竹	두터울 독	47
	驢	馬	나귀 려	123		獨	犬	홀로 독	108
력	力	力	힘　력, 힘쓸 력	42		讀	言	읽을 독	109
	歷	止	지낼 력, 차례 력	105		犢	牛	송아지 독	123
련	輦	車	연 련	74	돈	敦	攵	도타울 돈, 힘쓸 돈	95
렬	列	刀	벌릴 열, 줄　열	12		頓	頁	두드릴 돈, 갑자기 돈	118
렴	廉	广	청렴 렴	58	동	冬	冫	겨울 동	13
령	令	人	하여금 령, 명령 령, 착할 령	47		同	口	한가지 동	55
	靈	雨	신령 령, 혼백 령	65		動	力	움직일 동	59
	聆	耳	들을 령	97		東	木	동녘 동	62
	領	頁	옷깃 령, 고개 령, 거느릴 령	132		洞	氵	고을 동, 골짜기 동	90
례	禮	示	예도 예	51		桐	木	오동 동	106
로	露	雨	이슬 로, 드러날 로	15	두	杜	木	막을 두, 아가위 두	71
	路	足	길　로	72	득	得	彳	얻을 득, 깨달을 득	32
	勞	力	수고로울 로, 공로 로	96	등	騰	馬	오를 등, 달릴 등	15
록	祿	示	녹 록	75		登	癶	오를 등, 높을 등	49
론	論	言	의논할 론, 말할 론	103		等	竹	같을 등, 무리 등	134
뢰	賴	貝	힘입을 뢰, 믿을 뢰	28	라	羅	罒	벌릴 라	72
료	僚	亻	벗　료, 동관(同官) 료	125		騾	馬	노새 라	123
룡	龍	龍	용 용	20	락	洛	氵	서울 락, 낙수 락	63
루	樓	木	다락 루	64		落	艹	떨어질 락	107
	累	糸	여러 루, 더럽힐 루	104	란	蘭	艹	난초 란	44
	陋	阝	더러울 루, 좁을 루	134	람	藍	艹	쪽 람	116
류	流	氵	흐를 류	45	랑	朗	月	밝을 랑, 맑은소리 랑	129
륜	倫	亻	인륜 륜, 무리 륜	126		廊	广	행랑 랑, 묘당 랑	132
률	律	彳	법칙 률, 풍류 률	14	량	良	艮	어질 량	31
륵	勒	力	굴레 륵, 새길 륵	76		量	里	헤아릴 량, 수 량	34
릉	凌	冫	지날 릉, 업신여길 릉	108		兩	入	두 량	101
리	李	木	오얏 리, 성　이	18		糧	米	양식 량, 먹이 양	113
	履	尸	밟을 리, 신 리	43		凉	冫	서늘 량	122
	離	隹	떠날 리	57	래	來	人	올 래	13
	理	玉	다스릴 리, 이치 리	97	려	呂	口	법칙 려, 음률 려	14
	利	刀	이할 리, 날카로울 리	127					

音	字	部首	字　意	面
	貌	彡	모양 모	97
목	毛	毛	털 모	128
	木	木	나무 목	28
	睦	目	화목할 목	52
	牧	牛	기를 목, 다스릴 목	85
	目	目	눈 목	109
몽	蒙	艹	어릴 몽, 입을 몽	134
묘	杳	木	아득할 묘	91
	廟	广	사당 묘, 앞전각 묘	132
	妙	女	묘할 묘, 젊을 묘	127
무	無	火	없을 무	48
	茂	艹	무성할 무, 힘쓸 무	76
	武	止	호반 무, 무예 무	80
	務	力	힘쓸 무	92
	畝	田	밭이랑 무(묘)	93
묵	墨	土	먹 묵	35
	默	黑	잠잠할 묵	102
문	文	文	글 문	21
	問	口	물을 문	24
	門	門	문 문	89
	聞	耳	들을 문, 소문 문	134
물	物	牛	만물 물, 재물 물	60
	勿	勹	말 물, 정성스러울 물	81
미	靡	非	없을 미, 줄 미	33
	美	羊	아름다울 미, 맛날 미	47
	縻	糸	얽을 미	61
	微	彳	작을 미	78
민	民	氏	백성 민	23
밀	密	宀	빽빽할 밀	81
박	薄	艹	얇을 박	43
반	盤	皿	소반 반, 서릴 반	64
	磻	石	시내 반, 돌 반(石也)	77
	飯	食	밥 반	111

音	字	部首	字　意	面
린 립 림	鱗	魚	비늘 린	19
	立	立	설 립, 세울 립	37
	林	木	수풀 림	100
마	磨	石	갈 마	56
	摩	手	만질 마	108
막	莫	艹	말 막, 클 막	32
	漠	氵	사막 막, 아득할 막	86
만	邈	辶	멀 막	91
	萬	艹	일만 만	28
	滿	氵	찰 만	60
망	晚	日	늦을 만	106
	忘	心	잊을 망	32
	罔	网	없을 망	33
	邙	阝	터 망	63
	莽	艹	풀 망, 우거질 망	105
매	亡	亠	망할 망, 도망할 망	124
	寐	宀	잠잘 매, 쉴 매	116
맹	每	母	매양 매	129
면	盟	皿	맹세 맹	83
	孟	子	맏 맹	95
	面	面	낯 면, 앞 면	63
	綿	糸	솜 면, 길게이어질 면	91
	勉	力	힘쓸 면	98
멸	眠	目	잘 면, 졸 면	116
명	滅	氵	멸할 멸	83
	鳴	鳥	울 명	27
	名	口	이름 명	37
	命	口	목숨 명, 명령 명	42
	明	日	밝을 명	69
	銘	金	새길 명, 기록할 명	76
모	冥	冖	어두울 명	91
	慕	心	사모할 모, 생각할 모	31
	母	母	어미 모	53

音	字	部首	字 意	面	音	字	部首	字 意	面
부	覆	襾	돌이킬 복, 덮을 부	34	발	叛	又	배반할 반	124
	福	示	복 복	39		發	癶	필 발	23
본	本	木	근본 본, 책 본	92		髮	髟	터럭 발	29
봉	鳳	鳥	새 봉	27	방	方	方	모 방, 방법 방	28
	奉	大	받들 봉	53		傍	人	곁 방	66
	封	寸	봉할 봉	73		紡	糸	길쌈 방	114
부	父	父	아버지 부	41		房	戶	방 방	114
	夫	大	지아비 부, 대저 부	52	배	背	月阝	등 배, 배반할 배	63
	婦	女	지어미 부, 며느리 부	52		陪	阝	모실 배	74
	傅	人	스승 부, 문서 부	53		杯	木	잔 배	117
	浮	氵	뜰 부	63		拜	手	절 배	120
	府	广	마을 부, 관서 부	72		徘	彳	어정거릴 배	133
	富	宀	부자 부, 넉넉할 부	75	백	白	白	흰 백, 아뢸 백	27
	阜	阜(阝)	언덕 부	78		伯	人	맏 백	54
	扶	扌	붙들 부, 도울 부	79		百	白	일백 백, 많을 백	87
	俯	人	머리숙일 부, 구부릴 부	132		魄	鬼	넋 백, 어둘 백	130
분	分	刀	나눌 분, 분수 분	56	번	煩	火	번거로울 번	84
	墳	土	무덤 분, 책이름 분	70	벌	伐	人	칠 벌	23
	紛	糸	어지러울 분	127	법	法	氵	법 법, 본받을 법	84
불	不	一	아니 불, 아닐 부	45	벽	璧	玉	구슬 벽	40
	弗	弓	말 불	57		壁	土	벽 벽	71
비	悲	心	슬플 비	35	변	弁	廾	고깔 변	68
	非	非	아닐 비, 나무랄 비	40		辨	辛	분별할 변, 판단할 변	97
	卑	十	낮을 비	51	별	別	刀	다를 별, 나눌 별	51
	比	比	견줄 비	54	병	丙	一	남녘 병	66
	匪	匚	아닐 비, 도둑 비	58		兵	八	군사 병	73
	飛	飛	날 비, 높을 비	64		幷	干	아우를 병, 합할 병	87
	肥	月	살찔 비	75		秉	禾	잡을 병	95
	碑	石	비석 비	76		竝(並)	立(一)	아우를 병, 나란히 병	127
	枇	木	비파나무 비	106	보	寶	宀	보배 보	40
빈	賓	貝	손님 빈, 복종할 빈	26		步	止	걸음 보	132
	嚬(矉)	口(頁)	찡그릴 빈	128	복	服	月	옷 복, 복종할 복	21
사	師	巾	스승 사, 군대 사	20		伏	人	엎드릴 복, 굴복할 복	25

音	字	部首	字 意	面	音	字	部首	字 意	面
상	顙	頁	이마 상, 절할 상	120		四	口	넉 사	29
	詳	言	자세할 상	121		使	人	쓸 사, 사신 사	34
	想	心	생각 상	122		絲	糸	실 사	35
색	塞	土	막을 색, 변방 새	89		事	亅	일 사, 섬길 사	41
	穡	禾	거둘 색	92		似	人	같을 사	44
	色	色	빛 색, 낯 색	97		斯	斤	이 사, 곧 사	44
	索	糸	찾을 색, 쓸쓸할 삭	102		思	心	생각 사	46
생	生	生	날 생, 살 생	16		辭	辛	말씀 사, 글 사, 사례할 사, 사양할 사	46
	笙	竹	저 생	67		仕	人	벼슬 사, 살필 사	49
서	暑	日	더울 서	13		寫	宀	베낄 사	65
	西	西	서녘 서	62		舍	舌	집 사	66
	書	曰	글 서, 쓸 서	71		肆	聿	베풀 사	67
	黍	黍	기장 서	93		士	士	선비 사	81
	庶	广	뭇 서, 바랄 서, 거의 서	96		沙	氵	모래 사	86
석	席	巾	자리 석	67		史	口	사기 사	95
	石	石	돌 석	90		謝	言	사례 사, 끊을 사	104
	夕	夕	저녁 석	116		嗣	口	이을 사	119
	釋	釆	놓을 석, 풀릴 석, 풀 석	127		祀	示	제사 사	119
선	善	口	착할 선, 좋을 선	39		射	寸	쏠 사	125
	仙	人	신선 선	65	산	散	攴	흩을 산, 한산할 산	103
	宣	宀	베풀 선, 펼 선	86	상	霜	雨	서리 상	15
	禪	示	터닦을 선, 고요할 선	88		翔	羽	날개펴고나를 상	19
	膳	月	반찬 선, 먹을 선	111		裳	衣	치마 상	21
	扇	戶	부채 선, 움직일 선	115		常	巾	항상 상	29
	璇	玉	구슬 선, 돌 선	130		傷	人	상할 상	30
섭	攝	手	잡을 섭	49		上	一	윗 상, 임금 상	52
설	設	言	베풀 설	67		相	目	서로 상, 모양 상	72
	說	言	말씀 설, 기쁠 열, 달랠 세	80		賞	貝	상줄 상, 구경할 상	94
성	成	戈	이룰 성	14		箱	竹	상자 상	109
	聖	耳	성인 성	36		象	豕	코끼리 상, 형상 상	116
	聲	耳	소리 성	38		牀(牓)	广(爿)	상 상	116
	盛	皿	성할 성	44		觴	角	잔 상, 잔질할 상	117
	誠	言	정성 성	47		嘗	口	맛볼 상	119

音	字	部首	字　意	面	音	字	部首	字　意	面
수	守	宀	지킬 수	60		性	忄	성품 성	59
	獸	犬	짐승 수	65		星	日	별 성	68
	岫	山	바위굴 수, 산봉우리 수	91		城	土	재 성, 성 성	89
	誰	言	누구 수, 무엇 수	101	세	省	目	살필 성	99
	手	手	손 수	118		歲	止	해 세, 나이 세	14
	修	人	닦을 수, 배울 수	131	소	世	一	인간 세, 대 세	75
	綏	糸	편안할 수, 갓끈 수	131		稅	禾	부세 세	94
숙	宿	宀	잘 숙, 때별 수	12		所	戶	바 소, 곳 소	48
	夙	夕	이를 숙	43		素	糸	흴 소, 바탕 소	95
	叔	又	아재비 숙, 삼촌 숙	54		疏	疋	성길 소, 멀 소	101
	孰	子	누구 숙	78		逍	辶	노닐 소, 거닐 소	103
	俶	人	비로소 숙, 지을 숙	93		霄	雨	하늘 소	108
	熟	灬	익을 숙	94		少	小	적을 소, 젊을 소	113
	淑	氵	맑을 숙	128		嘯	口	휘파람 소, 읊을 소	125
순	筍	竹	대순 순	116		笑	竹	웃음 소	128
슬	瑟	玉	비파 슬	67		劭	力	높을 소, 아름다울 소	131
습	習	羽	익힐 습, 익을 습	38	속	屬	尸	붙일 속, 부탁할 촉	110
승	陞	阝	오를 승	68		續	糸	이을 속	119
	承	手	이을 승, 받들 승	69		束	木	묶을 속, 약속할 속	133
시	始	女	처음 시, 비로소 시	21		俗	人	풍속 속, 속인 속	127
	恃	忄	믿을 시	33	손	飧	食	밥 손, 먹을 찬	111
	詩	言	글 시	35	솔	率	玄	거느릴 솔, 다 솔	26
	是	日	이 시, 옳을 시	40	송	松	木	소나무 송	44
	時	日	때 시	77		悚	忄	두려워할 송	120
	市	巾	저자 시	109	수	收	攵	거둘 수, 모을 수	13
	侍	人	모실 시, 가까울 시	114		水	水	물 수	16
	施	方	베풀 시	128		垂	土	드리울 수	24
	矢	矢	살 시	129		首	首	머리 수	25
식	食	食	밥 식, 먹을 식	27		樹	木	나무 수, 세울 수	27
	息	心	쉴 식, 자식 식	45		殊	歹	다를 수	51
	寔	宀	이 식, 실로 식	81		隨	阝	따를 수	52
	植	木	심을 식, 세울 식	98		受	又	받을 수, 용납할 수	53

143

音	字	部首	字　意	面
양	陽	阝	볕 양, 양기 양	14
	讓	言	사양 양, 겸손할 양	22
	養	食	기를 양, 봉양할 양	30
	羊	羊	양 양	35
	驤	馬	달릴 양	123
어	於	方	에 어, 어조사 어	92
	魚	魚	물고기 어	95
	飫	食	먹기싫을 어	112
	御	彳	모실 어, 임금 어	114
	語	言	말씀 어	135
언	言	言	말씀 언	46
	焉	火	어조사 언, 어찌 언	135
업	業	木	업 업, 일 업	48
엄	嚴	口	엄할 엄, 공경할 엄	41
	奄	大	문득 엄, 가릴 엄	78
여	餘	食	남을 여, 나머지 여	14
	黎	黍	검을 여, 동틀 여	25
	與	臼	더불 여, 줄 여	41
	如	女	같을 여	44
역	亦	亠	또 역	70
연	緣	糸	인연 연, 인할 연	39
	淵	氵	못 연	45
	連	辶	이을 연	55
	筵	竹	대자리 연	67
	讌	言	잔치 연	117
	姸	女	고울 연	128
열	悅	忄	기쁠 열	118
	熱	火	더울 열	122
염	染	木	물들 염, 더럽힐 염	35
	厭	厂	싫을 염, 족할 염	112
	恬	忄	편안할 염	126
엽	葉	艹	잎 엽	107
영	盈	皿	찰 영, 넘칠 영	12

字	部首	字　意	面
臣	臣	신하 신	25
身	身	몸 신	29
信	人	믿을 신	34
愼	忄	삼갈 신	47
神	示	귀신 신, 정신 신	59
新	斤	새 신, 처음 신	94
薪	艹	섶 신, 땔나무 신	131
實	宀	열매 실	76
深	氵	깊을 심	43
甚	甘	심할 심	48
心	心	마음 심	59
尋	寸	찾을 심, 궁구할 심	103
審	宀	살필 심, 심문할 심	121
兒	儿	아이 아	54
雅	隹	맑을 아	61
阿	阝	언덕 아, 아첨할 아	77
我	戈	나 아, 이쪽 아	93
惡	心	모질 악, 미워할 오	39
樂	木	풍류 악, 즐거울 락 / 즐길 요	51
嶽	山	뫼 악, 큰산 악	88
安	宀	편안 안	46
雁(鴈)	隹(鳥)	기러기 안	89
斡	斗	돌 알, 주장할 간	130
巖	山	바위 암, 바위굴 암	91
仰	人	우러를 앙	132
愛	心	사랑 애	25
夜	夕	밤 야	17
野	里	들 야	90
也	乙	어조사 야	135
若	艹	같을 약, 만약 약	46
弱	弓	약할 약	79
約	糸	언약할 약, 검소할 약	84
躍	足	뛸 약	123

신 / 실 / 심 / 아 / 악 / 안 / 알 / 암 / 앙 / 애 / 야 / 약

144

音	字	部首	字　意	面
용	容	宀	얼굴 용, 용납할 용	46
	用	用	쓸　용	85
	庸	广	떳떳 용, 항상 용	96
우	宇	宀	집　우	11
	雨	雨	비　우	15
	羽	羽	깃 우, 새 우	19
	虞	虍	나라 우	22
	優	人	나을 우, 넉넉할 우	49
	友	又	벗 우, 우애 우	56
	右	口	오른 우	69
	禹	内	임금 우	87
	寓	宀	붙일 우, 살 우, 볼 우	109
	愚	心	어리석을 우, 어두울 우	134
운	雲	雨	구름 운	15
	云	二	이를 운	88
	運	辶	운전 운, 운수 운	108
울	鬱	鬯	답답할 울, 나무다부룩할 울	64
원	遠	辶	멀 원, 멀리할 원	91
	園	口	동산 원, 절 원	105
	垣	土	담　원	110
	圓	口	둥글 원, 온전할 원	115
	願	頁	원할 원	122
월	月	月	달　월	12
위	爲	爪	위할 위, 할 위, 될 위	15
	位	人	자리 위	22
	渭	氵	위수 위	63
	魏	鬼	나라 위	82
	威	女	위엄 위, 위세 위	86
	委	女	맡길 위, 쓰러질 위	107
	煒	火	밝을 위	115
	謂	言	이를 위	135
유	有	月	있을 유	22
	惟	忄	오직 유, 생각할 유	30

音	字	部首	字　意	面
예	暎	日	비칠 영	45
	榮	木	영화 영	48
	詠	言	읊을 영	50
	楹	木	기둥 영	66
	英	艹	꽃부리 영, 영웅 영	70
	纓	糸	갓끈 영	74
	營	火	지을 영, 경영할 영	78
	永	水	길　영	131
	隷(隸)	隶	글씨 예, 종 예	71
	乂	丿	어질 예, 깎을 예	81
	譽	言	기릴 예	86
	藝	艹	재주 예, 심을 예	93
	翳	羽	가릴 예, 쓰러질 예	107
	豫	豕	미리 예, 기쁠 예	118
오	五	二	다섯 오	29
	梧	木	오동 오	106
옥	玉	玉	구슬 옥	16
온	溫	氵	따뜻할 온	43
완	玩	玉	구경 완	109
	院	阝	성　완	125
왈	曰	曰	가로 왈, 말할 왈	41
왕	往	彳	갈 왕, 옛 왕	13
	王	王	임금 왕	26
외	外	夕	바깥 외, 제할 외	53
	畏	田	두려울 외	110
요	寥	宀	고요할 요, 쓸쓸할 요	102
	遙	辶	노닐 요, 멀 요	103
	飆	風	날릴 요	107
	要	襾	중요할 요, 구할 요	121
	曜	日	빛날 요, 요일 요, 해 요	129
욕	欲	欠	하고자할 욕, 욕심 욕	34
	辱	辰	욕할 욕, 욕될 욕	100
	浴	氵	목욕 욕	122

音	字	部首	字　　意	面	音	字	部首	字　　　意	面
이	異	田	다를 이, 괴이할 이	113		維	糸	벼리 유, 오직 유	36
익	益	皿	더할 익, 이로울 익	50		猶	犬	같을 유, 오히려 유	54
인	人	人	사람 인, 남 인	20		猷	犬	꾀 유, 길 유	98
	因	口	인할 인, 원인 인	39		遊	辶	노닐 유, 헤엄칠 유	108
	仁	人	어질 인	57		輶	車	가벼울 유	110
	引	弓	이끌 인	132		攸	攴	바 유	110
일	日	日	날 일, 해 일	12		帷	巾	장막 유, 휘장 유,	114
	壹	士	한 일	26		綏	糸	편안할 수, 기머리장식할 유	131
	逸	辶	편안할 일, 놓을 일	59	육	育	月	기를 육	25
임	臨	臣	임할 임, 군림할 림	43	윤	閏	門	윤달 윤	14
	任	人	맡길 임, 쓸 임	126		尹	尸	믿을 윤, 다스릴 윤	77
입	入	入	들 입	53	융	戎	戈	되 융	25
자	字	子	글자 자	21	은	殷	殳	나라 은	23
	資	貝	재물 자, 자품 자, 도울 자	41		隱	阝	숨을 은, 불쌍히여길 은	57
	子	子	아들 자	54		銀	金	은 은, 돈 은	115
	慈	心	인자할 자	57	음	陰	阝	그늘 음, 세월 음	40
	自	自	스스로 자, 자기 자	61		音	音	소리 음	97
	紫	糸	붉을 자	89	읍	邑	邑	고을 읍	62
	茲	艹	이 자	92	의	衣	衣	옷 의, 저고리 의	21
	姿	女	모양 자	128		宜	宀	마땅 의	47
	者	老	놈 자, 것 자	135		儀	人	거동 의, 법도 의	53
작	作	人	지을 작	36		義	羊	옳을 의, 뜻 의	58
	爵	爪	벼슬 작, 술잔 잔	61		意	心	뜻 의, 생각 의	60
잠	潛	氵	잠길 잠	19		疑	疋	의심 의	68
	箴	竹	경계할 잠	56	이	邇	辶	가까울 이	26
장	張	弓	벌릴 장, 베풀 장	12		以	人	써 이, 까닭 이	50
	藏	艹	감출 장, 광 장	13		而	而	어조사 이	50
	章	立	글 장, 밝을 장	24		移	禾	옮길 이, 모낼 이	60
	場	土	마당 장	27		二	二	두 이	62
	長	長	긴 장, 잘할 장	33		伊	人	저 이, 어조사 이	77
	帳	巾	장막 장	66		貽	貝	끼칠 이, 줄 이, 남길 이	98
	將	寸	장차 장, 장수 장	72		易	日	쉬울 이, 바꿀 역	110
	墻(牆)	土(爿)	담 장	110		耳	耳	귀 이	110

音	字	部首	字　意	面	音	字	部首	字　意	面
정	靜	靑	고요 정	59		腸	月	창자 장	111
	情	↑	뜻 정, 사실 정	59		莊	艹	씩씩할 장, 단정할 장	133
	丁	一	장정 정, 고무래 정	80	재	在	土	있을 재	27
	精	米	가릴 정, 정신 정	85		才	手	재주 재	31
	亭	亠	정자 정	88		載	車	실을 재, 일 재, 쓸 재	93
	庭	广	뜰 정, 조정 정	90		宰	宀	재상 재, 삶을 재	112
제	帝	巾	임금 제	20		再	冂	두번 재, 거듭 재	120
	制	刀	제도 제, 지을 제	21		哉	口	어조사 재, 그런가 재	135
	諸	言	모두 제, 여러 제	54	적	積	禾	쌓을 적	39
	弟	弓	아우 제	55		籍	竹	호적 적, 문서 적, 책 적	48
	濟	氵	건늘 제, 건질 제	79		跡	足	자취 적	87
	祭	示	제사 제	119		赤	赤	붉을 적	89
조	調	言	고를 조	14		寂	宀	고요할 적	102
	鳥	鳥	새 조	20		的	白	꼭그러할 적, 의 적	105
	弔(吊)	弓(口)	조상할 조, 불쌍히여길 조	23		適	辶	마침 적, 갈 적	111
	朝	月	아침 조, 조정 조	24		績	糸	길쌈 적	114
	造	辶	지을 조, 잠깐 조	57		嫡	女	맏아들 적, 정실 적	119
	操	扌	잡을 조, 절개 조	61		賊	貝	도적 적, 역적 적	124
	趙	走	나라 조	82	전	傳	人	전할 전	38
	組	糸	인끈 조, 얽어만들 조	101		顚	頁	엎드러질 전, 꼭대기 전	58
	條	木	가지 조, 조목 조	105		殿	殳	대궐 전, 전각 전	64
	早	日	이를 조, 일찍 조	106		轉	車	구를 전, 옮길 전	68
	凋	冫	마를 조	106		典	八	책 전	70
	糟	米	술재강 조, 지게미 조	112		翦	羽	갈길 전, 베어없앨 전	85
	釣	金	낚시 조	126		田	田	밭 전	89
	照	火	비칠 조, 비출 조	130		牋	片	편지 전	121
	眺	目	볼 조	133	절	切	刀	끊을 절, 간절 절	56
	助	力	도울 조	135		節	竹	마디 절, 절기 절	58
족	足	足	발 족, 흡족할 족	118	접	接	手	합할 접, 받을 접	117
존	存	子	있을 존	50	정	貞	貝	곧을 정, 정조 정	31
	尊	寸	높을 존	51		正	止	바를 정	37
종	終	糸	마지막 종, 죽을 종	47		定	宀	정할 정, 편안할 정	46
	從	彳	좇을 종, 따를 종 모실 종, 일할 종	49		政	攵	정사 정	49

音	字	部首	字　　意	面	音	字	部首	字　　意	面
지	指	手	손가락 지, 가리킬 지	131		鍾	金	쇠북 종	71
직	職	耳	직분 직, 벼슬 직	49		宗	宀	마루 종	88
	稷	禾	피 직	93	좌	坐	土	앉을 좌	24
	直	目	곧을 직, 곧 직	95		左	工	왼 좌	69
진	辰	辰	별 진, 때 신	12		佐	人	도울 좌	77
	珍	玉	보배 진, 맛있는음식 진	18	죄	罪	罒	허물 죄	23
	盡	皿	다할 진	42	주	宙	宀	집 주	11
	眞	目	참 진	60		珠	玉	구슬 주	17
	振	手	떨칠 진	74		周	口	두루 주	23
	晉	日	나라 진	82		州	巛	고을 주	87
	秦	禾	나라 진	87		主	、	주인 주, 임금 주	88
	陳	阜(阝)	베풀 진, 오랠 진	107		奏	大	아뢸 주, 풍류 주	104
집	集	隹	모을 집, 모일 집	70		晝	日	낮 주	116
	執	土	잡을 집	122		酒	酉	술 주	117
징	澄	水	맑을 징	45		誅	言	벨 주	124
차	此	止	이 차	29	준	俊	人	준걸 준	81
	次	欠	버금 차, 차례 차	57		遵	辶	좇을 준, 따를 준	84
	且	一	또 차	118	중	重	里	무거울 중, 거듭 중	18
찬	讚	言	칭찬할 찬	35		中	丨	가운데 중, 맞을 중	96
찰	察	宀	살필 찰, 볼 찰	97	즉	則	刀	곧 즉, 법칙 칙	42
참	斬	斤	벨 참, 죽일 참	124		即	卩	곧 즉, 나아갈 즉	100
창	唱	口	부를 창, 노래 창	52	증	增	土	더할 증	99
채	菜	艹	나물 채	18		蒸	艹	찔 증, 겨울제사 증	119
	綵	糸	채색 채	65	지	地	土	땅 지	11
책	策	竹	꾀 책, 책 책, 채찍 책	76		知	矢	알 지	32
처	處	虍	곳 처	102		之	丿	갈 지, 의 지	44
척	尺	尸	자 척	40		止	止	그칠 지, 거동 지	46
	陟	阝(阜)	올릴 척, 오를 척	94		枝	木	가지 지	55
	慽	心	슬플 척, 근심할 척	104		志	心	뜻 지	60
	戚	戈	겨레 척	113		持	手	가질 지	61
천	天	大	하늘 천	11		池	氵	못 지	90
	川	巛	내 천	45		祗	示	공경할 지, 삼갈 지	98
	賤	貝	천할 천	51		紙	糸	종이 지	126

音	字	部首	字　意	面	音	字	部首	字　意	面
치	侈	人	사치할 치, 많을 치	75	천	千	十	일천 천	73
	馳	馬	달릴 치, 전할 치	86	첨	踐	足	밟을 천	83
	治	水	다스릴 치	92		瞻	目	볼 첨	133
	恥(耻)	心(耳)	부끄러울 치	100	첩	妾	女	첩 첩	114
칙	勅(敕)	力(攵)	칙서 칙, 경계할 칙	96		牒	片	편지 첩	121
친	親	見	친할 친, 어버이 친	113	청	聽	耳	들을 청	38
칠	漆	水	옻칠 칠	71		淸	氵	서늘할 청	43
침	沈	水	잠길 침	102		靑	靑	푸를 청	86
칭	稱	禾	일컬을 칭, 저울 칭	17	체	體	骨	몸 체	26
탐	耽	耳	즐길 탐, 노려볼 탐	109	초	草	艹	풀 초, 초잡을 초	28
탕	湯	水	끓을 탕, 물끓일 탕	23		初	刀	처음 초	47
태	殆	歹	위태 태, 가까이할 태	100		楚	木	나라 초	82
택	宅	宀	집 택, 정할 택	78		招	扌	부를 초	104
토	土	土	흙 토	83		超	走	뛰어넘을 초, 넘칠 초	123
통	通	辶	통할 통	69		誚	言	꾸짖을 초	134
퇴	退	辶	물러갈 퇴, 겸양할 퇴	58	촉	燭	火	촛불 촉, 밝을 촉	115
투	投	手	던질 투, 나갈 투	56	촌	寸	寸	마디 촌	40
특	特	牛	숫소 특, 특별할 특	123	총	寵	宀	사랑할 총	99
파	頗	頁	자못 파	85	최	最	曰	가장 최	85
	杷	木	비파나무 파	106		催	人	재촉할 최, 열 최	129
팔	八	八	여덟 팔	73	추	秋	禾	가을 추, 세월 추	13
패	沛	水	자빠질 패, 늪 패	58		推	扌	밀 추, 궁구할 추	22
	霸	雨	으뜸 패, 패왕 패	82		抽	扌	뺄 추, 뽑을 추	105
팽	烹	火	삶을 팽, 요리 팽	112	축	逐	辶	쫓을 축, 따를 축	60
평	平	干	평할 평, 다스릴 평	24	출	出	凵	날 출, 내칠 출	16
폐	陛	阝	섬돌 폐, 천자 폐	68		黜	黑	내칠 출	94
	弊	廾	헤질 폐, 폐단 폐	84	충	忠	心	충성 충	42
포	飽	食	배부를 포	112		充	儿	채울 충, 가득할 충	111
	捕	手	잡을 포	124	취	取	又	취할 취, 가질 취	45
	布	巾	베 포, 벌릴 포, 베풀 포	125		吹	口	불 취	67
표	表	衣	겉 표	37		聚	耳	모을 취	70
	飄	風	날릴 표, 떨어질 표	107		翠	羽	푸를 취, 비취 취	106
피	被	衣	입을 피, 당할 피	28	측	昃	日	기울 측	12
						惻	心	슬플 측, 불쌍할 측	57
					치	致	至	이를 치	15

音	字	部首	字　意	面
형	形	彡	형상 형, 얼굴 형	37
	馨	香	향기멀리날 형, 이러할 형	44
	兄	儿	맏 형	55
	衡	行	저울대 형	77
	刑	刀	형벌 형	84
혜	惠	心	은혜 혜	80
	橞	山	산이름 혜, 성 혜	125
호	號	虍	이름 호, 부를 호	17
	好	女	좋을 호, 좋아할 호	61
	戶	戶	문 호, 백성의집 호	73
	祜	示	복 호	131
	乎	丿	어조사 호	135
홍	洪	水	넓을 홍, 큰물 홍	11
화	火	火	불 화, 급할 화	20
	化	匕	될 화, 화할 화, 변할 화	28
	禍	示	재화 화	39
	和	口	화할 화	52
	華	艹	빛날 화	62
	畫	田	그림 화, 그을 획	65
환	桓	木	굳셀 환	79
	歡	欠	기쁠 환	104
	紈	糸	흰비단 환	115
	丸	、	알 환, 둥글 환, 방울 환	125
	環	玉	둥글 환	130
황	黃	黃	누를 황	11
	荒	艹	거칠 황, 클 황	11
	皇	白	임금 황	20
	煌	火	빛날 황	115
	惶	心	두려울 황, 급할 황	120
회	懷	心	품을 회, 생각할 회	55
	回	口	돌아올 회	80
	會	日	모일 회, 깨달을 회	83
	徊	彳	어정거릴 회	133
	晦	日	그믐 회	130

音	字	部首	字　意	面
피	彼	彳	저 피	33
	疲	疒	가쁠 피, 피곤할 피	59
필	必	心	반드시 필, 꼭 필	32
	筆	竹	붓 필	126
핍	逼	辶	핍박할 핍, 궁핍할 핍	101
하	河	氵	물 하	19
	遐	辶	멀 하	26
	下	一	아래 하, 내릴 하	52
	夏	夊	여름 하, 클 하	62
	何	人	어찌 하, 무엇 하	84
	荷	艹	연꽃 하, 짐 하	105
학	學	子	배울 학	49
한	寒	宀	찰 한, 쓸쓸할 한	13
	漢	水	나라 한, 한수 한, 놈 한	80
	韓	韋	나라 한	84
	閑	門	한가할 한	102
	鹹	鹵	짤 함	19
함	合	口	합할 합, 모일 합	79
항	恒	心	항상 항	88
	抗	手	겨룰 항, 막을 항	99
해	海	水	바다 해	19
	解	角	풀 해, 벗을 해	101
	骸	骨	뼈 해, 몸 해	122
	駭	馬	놀랄 해	123
행	行	行	갈 행, 행할 행	36
	幸	干	다행 행, 바랄 행	100
허	虛	虍	빌 허	38
현	玄	玄	검을 현, 아득할 현	11
	賢	貝	어질 현	36
	縣	糸	고을 현	73
	絃	糸	악기줄 현	117
	懸	心	달 현	130
협	俠	人	낄 협, 의기 협, 곁 겹	72

音	字	部首	字意	面
훼 휴 흔 흥 희	煒 毁 虧 欣 興 義 曦	火 殳 虍 欠 臼 羊 日	빛날 휘, 밝을 위 / 헐 훼 / 이지러질 휴, 무너질 휴 / 기쁠 흔 / 일 흥, 흥치 흥 / 복희 희, 기운 희 / 햇빛 희	115 30 58 104 43 129 完

音	字	部首	字意	面
획 횡 효 후 훈 휘	獲 橫 效 孝 後 訓 暉	犬 木 攵 子 彳 言 日	얻을 획 / 가로 횡, 거스릴 횡 / 배울 효, 본받을 효 / 효도 효 / 뒤 후, 늦을 후, 아들 후 / 가르칠 훈, 뜻 훈 / 빛날 휘, 햇빛 휘	124 82 31 42 119 53 129

因緣所生義　인연에서 남의 뜻은
是義滅非生　멸하고는 나지 않고
滅諸生滅義　모든 생멸 멸함의 뜻은
是義生非滅　나고서는 멸하지 않네。

◈ 著者紹介

金 栽 根

1941 年生
號：無邊　　　　法名：光元
經歷：前 無邊書藝學院 院長(書藝家)
　　　前 龍象禪院 院長(法師)
　　　東洋書藝展 招待作家
　　　新羅書藝大賞展 招待作家
著書：金三昧境 新講
　　　王羲之 楷書千字文
　　　王羲之 行書千字文
譯書：大乘入楞伽經
　　　찬란한 깨달음(금강경)
　　　大乘起信論
　　　世間燈明彌勒經

住所：釜山市 水營區 廣安三洞 956-8

王羲之 千字文 (行書)

印刷日：2023年　9月　5日
發行日：2023年　9月　15日

本社版權所有

書 體：王　　義　　之
著 者：金　　栽　　根
校 正：朴　京　姬
　　　金　玟　淨
　　　金　珉　雅

發行處：이화문화출판사
發行人：이 홍 연 · 이 선 화
登　錄：제300-2015-92
住　所：서울特別市 鍾路區 仁寺洞길 12, 310號
電　話：02) 732-7091~3
팩　스：02) 725-5153

定價 15,000원

신성

요동 지방의
고조선 유적

개모성
흑구 산성
환도 산성
요동성
백암성
국내성
안시성
오녀 산성
건안성
봉황성

함북

함남

평북

신의주

함흥

흥남

원산

평남
평양 부근의
고구려 유적

평양

황해

개성 부근의
고려 유적

강원

개성
양주

춘천

서울 부근의
조선 유적

강릉

서울
경기

인천

울릉도

독도

용인

충북

한강 부근의 선사
유적 한성 백제 유적

온양 목천

공주 청주

부여 보은

경북

공주 부여 부근의
백제 유적

중남

경주 부근의
신라 유적

대구 경주

대보

고령

전주

김제 전북

김해 부근의
가야 유적

양산

경남

진주

진해 부산

광주

전남

낙안

목포

주암

제주